紙粘土人形・浪漫娃娃
初級編

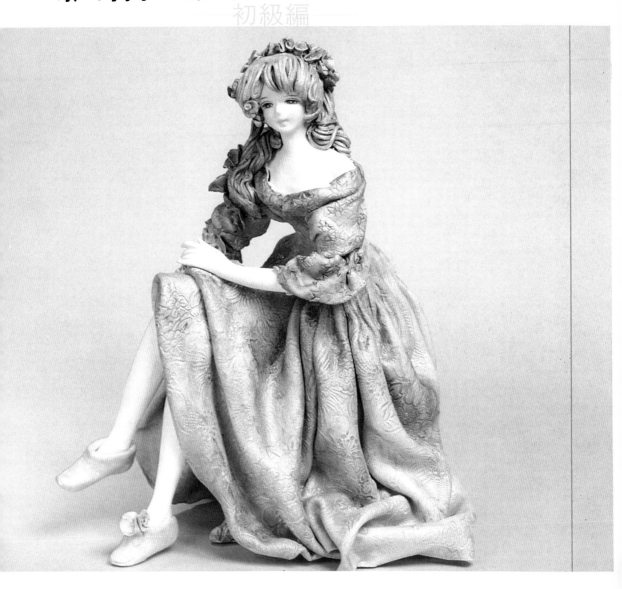

目　　錄

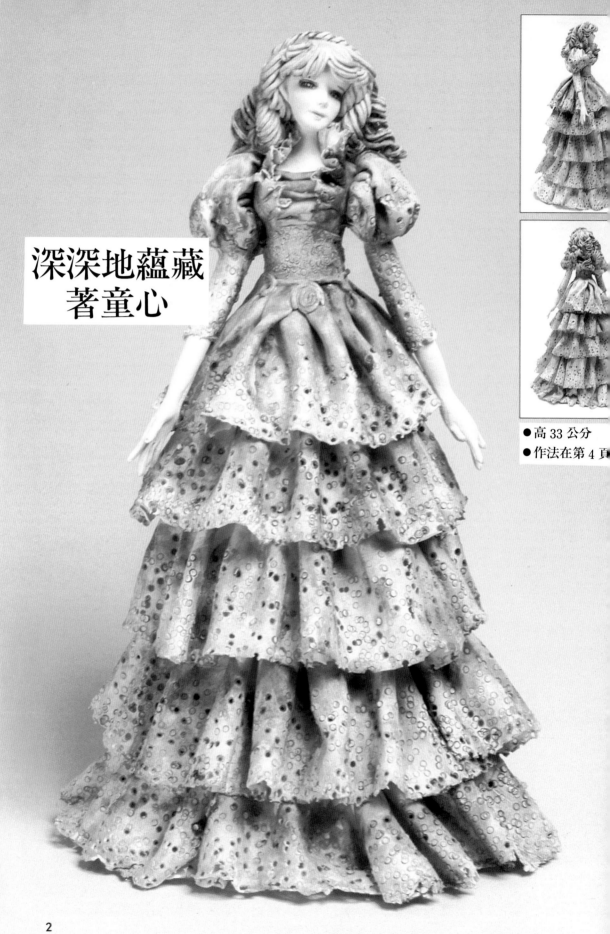

深深地蘊藏
著童心

●高 33 公分
●作法在第 4 頁

利用瓶子站立的娃娃

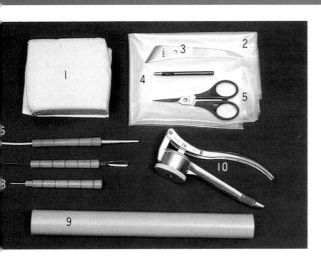

■材料和用具

1、紙粘土（500公克的3個）
2、樹脂
3、刻筆（前端有鋸齒的板狀鐵筆）
4、按壓器（或是吸管）
5、剪刀
6、鐵筆
7、勺筆（前端像是挖耳勺的樣子）
8、針頭筆（或是針）
9、滾棒
10、紋髮器

空瓶子置於基座上，
華麗的紙粘土娃娃完
止。
從瓶口插入衛生筷和
。
將瓶子外部粘上一層
的粘土，並塗上顏色。
完成身體部分。
穿上裙子。
罩上外衫、粘上手臂。
占上領子和袖子。
粘上頭髮，並且使它
。

細的介紹請參照次頁

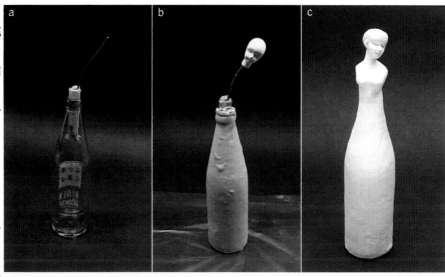

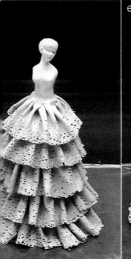
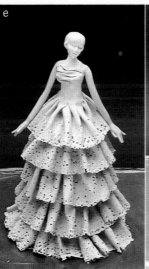
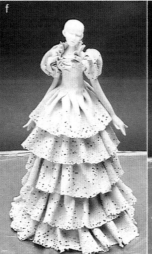
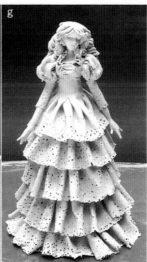

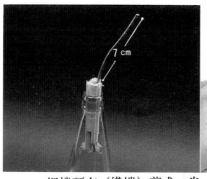

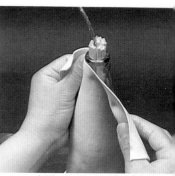

1　把機頭布（織端）剪成一半的長度，挿入瓶口，在中心挿入 12 cm長的金屬絲。

2　粘土用輥子滾壓伸張成 1.5 cm均勻的厚度。

3　將"2"的粘土沾水，在瓶上。不要有空洞或，身體作得很美麗。

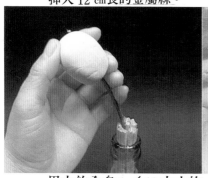
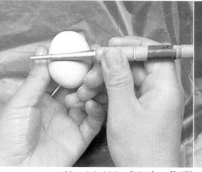
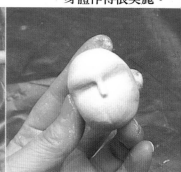

4　用大約全身 1／10 大小的粘土（直徑大約 3 cm的圓形）做臉部。

5　用鐵筆（大的）押下，作眼睛線。

6　在"5"做成的窪下地用鐵筆（小的）描出鼻廓，用手指把它搯出。

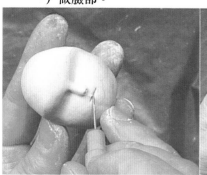
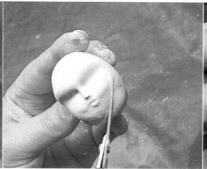
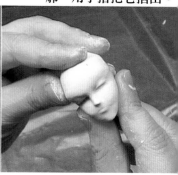

7　用針切入口唇，用鐵筆（小的）把粘土展開。

8　兩顎的粘土用剪刀切掉。

9　整修臉部的輪廓。

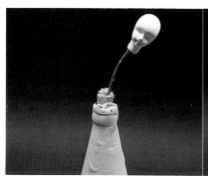
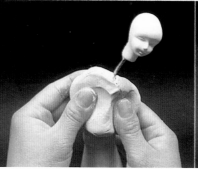
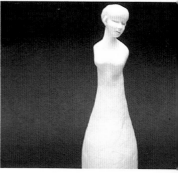

10　把作好的臉部挿入"1"的金屬絲。

11　用適當分量的粘土貼在瓶口，填埋顏面與瓶中間。

12　填豐滿胸部，完成身軀形。（參照第 3 頁－c）

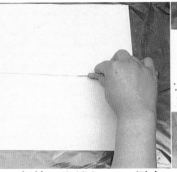

把粘土伸張成 1.5 cm 厚度，
裁取 10 × 40 cm 大小 3 枚，
用針劃入切目，剪下。 |4

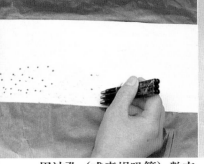

用沖孔（或麥桿吸管）數支
重疊，押"13"的粘土。 |5

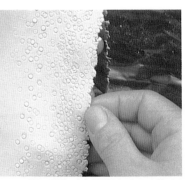

把下擺（衣服的）用手指頭
掐成花邊。

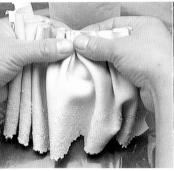

從兩端向中心做褶間靠攏。
從最下頭開始穿上身體。 |7

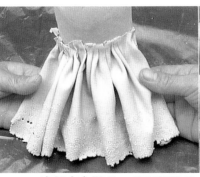

穿好在身體後，整理褶間的
形狀。 |8

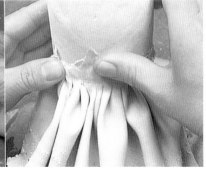

與身體的接痕（境目）用手
指沾水，把它揉搓消除。

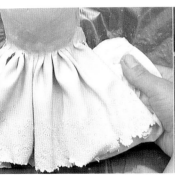

要使花邊有分割的樣子，在
中間襯墊透明紙 20

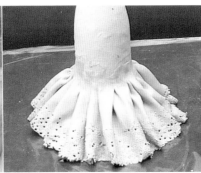

後側也同樣地做，是最下段
的花邊穿著在身體的狀態。 2|

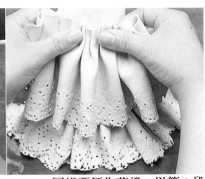

同樣要領作花邊，以第 1 段
的花邊能夠看到 5 cm 的程度
，再做第 2 段。

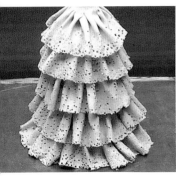

相同要領至腰部第 5 段花邊
（全體參照 p－3－d）。 23

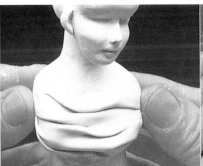

取厚度 1 cm 粘度 7 × 7 cm，
用手指做入褶皺，貼附於胸
部。 24

把直徑 1 cm，長度 14 cm 的
黏土做成棒狀，作手腕。

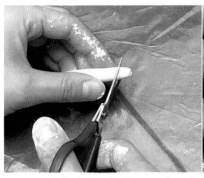

25 將前端稍微捏尖，用剪刀剪下。

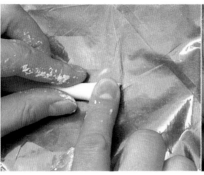

26 切斷的部分用手指壓平。

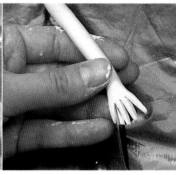

27 用剪刀剪出四隻手指頭

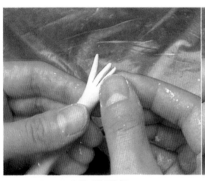

28 捏出手指的形狀。

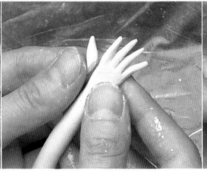

29 做一隻姆指粘上。

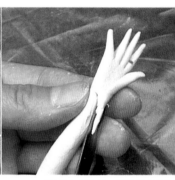

30 用剪刀修剪手腕內側多粘土。

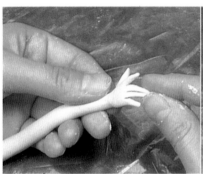

31 整理手腕，並捏出手指的姿勢。

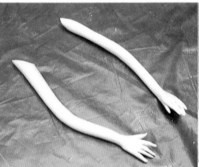

32 再以同樣的要領做另一隻，這樣就完成了兩隻手臂。

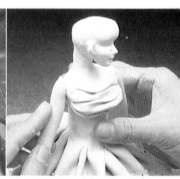

33 將完成的手臂粘於肩上臂和肩膀的交接處用手平。請參照第 3 頁 e 項

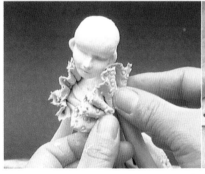

34 和裙子同樣的方式，鑲上兩片 3×10 公分的花邊，摺好褶紋粘於兩肩上。

35 將粘土拉長到厚度約為 1.5 公釐，做出兩個直徑 12 公分的半圓形，然後用按壓器照 14 的方式按壓。

36 在袖子上摺出褶紋。

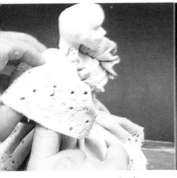 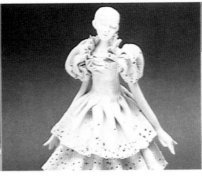 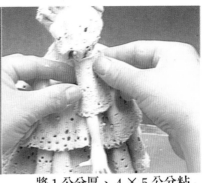

把袖子黏在肩上。將上臂罩住，並使它有膨膨的感覺。 **38**

袖口固定在手臂上。（全圖請參照第3頁f項） **39**

將1公分厚、4×5公分粘土，飾上 花邊，貼在68的袖口上包 住手臂。

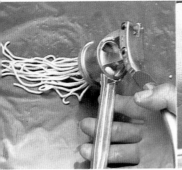 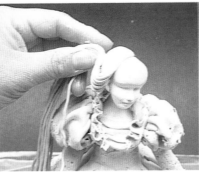 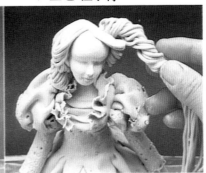

用絞髮器把粘土絞成絲 並將幾根集中在一起成一束。

41 先粘頭頂的部分定出髮型，然後扭轉髮的前端使其變捲

42 完成一邊後再粘另一邊，將幾束重疊的頭髮都弄捲。

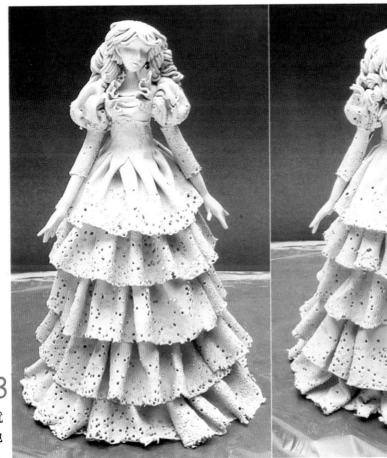

43

成之後就封不動地它乾燥。

着色Lecture I

■用具

筆（能塗像衣服等大面積的粗筆、塗臉部、頭
髮的中筆，以及描眼睛、嘴巴的極細筆）
畫具（這是指適合給娃娃上色的畫具，請參照
111頁使用）
調色盤
此外還要準備一塊吸收畫筆水份的毛巾

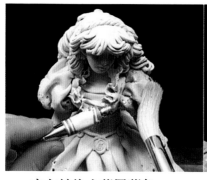

1　在左袖塗上紫羅蘭色。

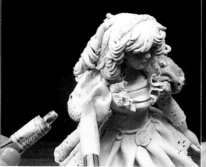

2　右袖則塗上淺珍珠綠色。

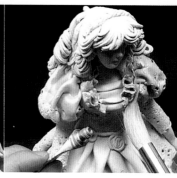

3　衣領的花邊塗上金黃色，
意要向腰帶的方向塗。

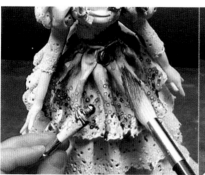

4　上半身全部都塗上義大利風
味的藍色，裙子也塗上一樣
的顏色。

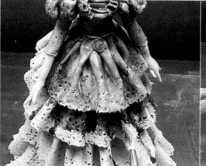

5　第二段褶邊的顏色，要塗得
比第一段稍為濃一點。

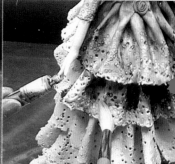

6　下擺塗上珍珠綠色做為強
。

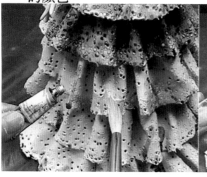

7　第三段褶邊的下擺塗上更濃
的珍珠綠色。

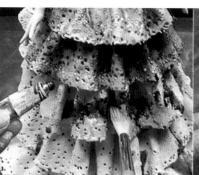

8　上面則塗上義大利藍，使它
看起來調和。

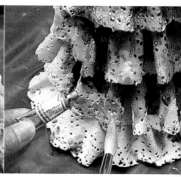

9　第四段褶邊塗上義大利
下擺則塗上紫羅蘭色。

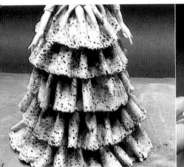
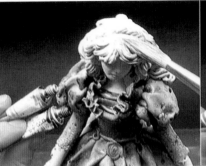
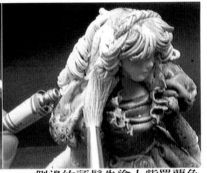

第五段也是塗上義大利藍和
珍珠綠，這樣整個裙子便著
色完畢了。

頭髮塗上金黃色，上端則塗
上調和的義大利藍。

側邊的頭髮先塗上紫羅蘭色
，然後從上面開始塗上義大
利藍。

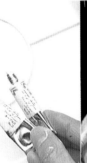
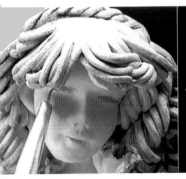
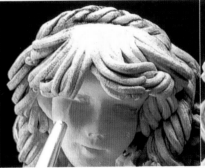
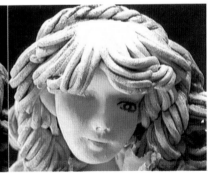

將中黃和珍珠白兩種粉底，
以 3：1 的比例混合。

塗臉部。

將臉頰粉底混合少量的朱紅
色，輕輕地塗於雙頰。

塗上珍珠藍色的眼影。

眼睛塗上珍珠色，並且摻雜
一點眼影的藍色。

用眼線粉底描出眼睛的輪廓
。

再以畫具調整顏色的濃淡，
來描出眼部的神韻。

另一邊的眼睛也用同樣方法
勾描。注意要使兩眼看起來
一樣。

嘴唇塗上淡淡的朱紅色，這
樣著色便完成了。乾燥後再
塗上一層天然漆。

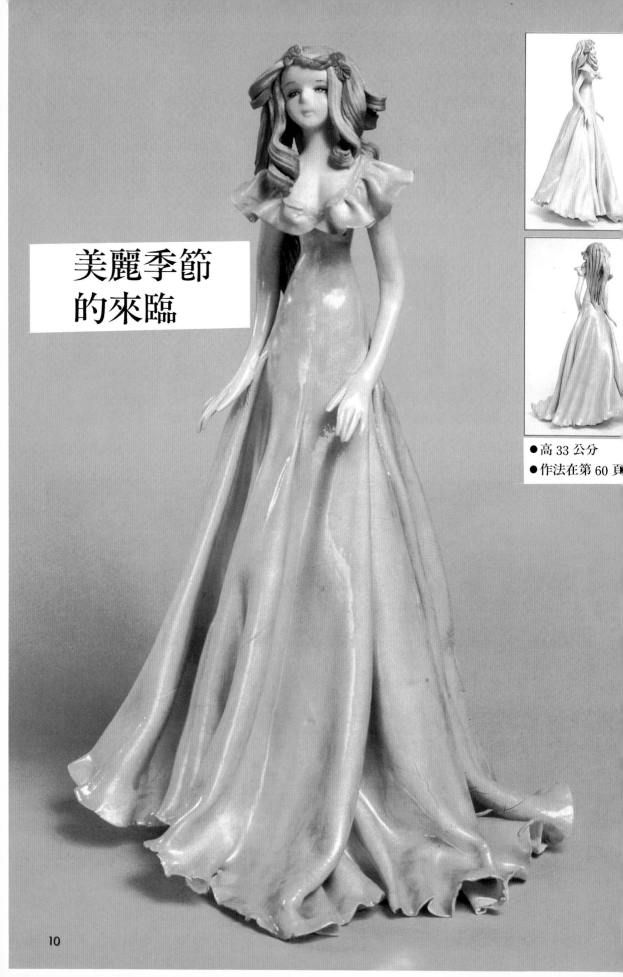

美麗季節
的來臨

●高 33 公分
●作法在第 60 頁

裙子的穿法

個作品是使用瓶子站立的娃娃之中最簡單
對於初次嘗試做紙粘土娃娃的人來說，是
習外形的好機會。如同第 4 頁所介紹的將
弄薄穿在娃娃的身體上，比想像中的還要
，而且完成後也很有可看性。在此請先學
子的穿法。重點在於如何使裙擺飛揚的波
美麗地呈現出來。

當你熟練了下面照片的基本方法後，再依照下
圖略作變化，將基本的裙子加以修改，你一定
會更能感受到樂趣。

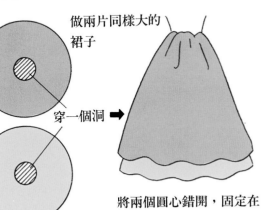

做兩片同樣大的
裙子

穿一個洞 ➡

將兩個圓心錯開，固定在
腰部使其長長地垂下。

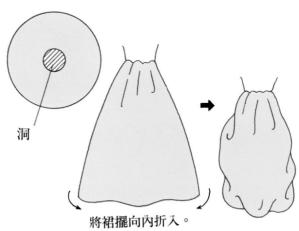

洞

將裙擺向內折入。

1 將粘土捏成厚度 1.5mm、
直徑 60 公分的圓。

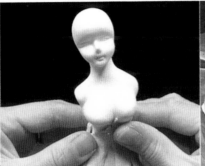

2 在中心穿一個 3～4 公分的
洞。

3 用手指把圓的周圍捏成波浪
狀。（這稱作浪漫褶邊）

4 捏出裙子的皺褶，然後黏在
身體上。

5 用手指捏腰的部分，使交接
的地方看不出來。

6 整理皺褶，並且重新用手指
捏裙的下擺，定出它的型。

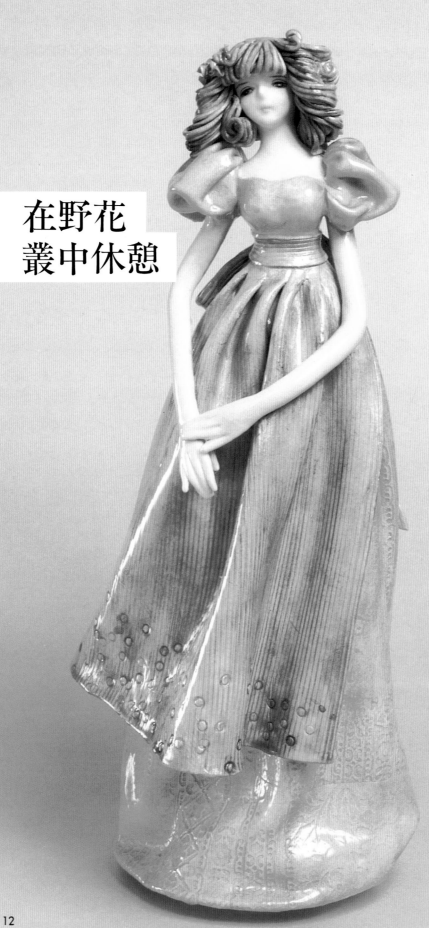

在野花
叢中休憩

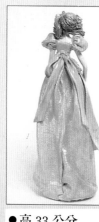

● 高 33 公分
● 作法在第 62 頁

圍裙和緞帶的作法・穿法

即使是很平凡的娃娃，只要在她的裙子上再套上一件圍裙，馬上就會有一種可愛的感覺。在此就爲各位介紹這個使娃娃變得更可愛的小道具，圍裙和緞帶的作法。關於緞帶的作法，只要你熟練後就可以用在任何一種娃娃上，所以請你好好地練習漂亮的作法。稍微縮小尺寸，也可以用來當作髮帶。

將厚 1.5mm 的粘土做出 20 × 20 公分的規格，用刻筆刻出條紋，用按壓器輕壓。 **1**

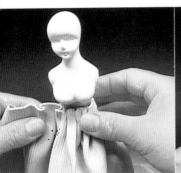

將圍裙從裙子的上端穿上。 **3**

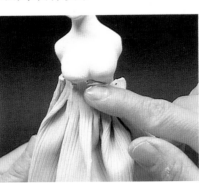

用手指按腰的部分，使交接的地方看不出來。 **4**

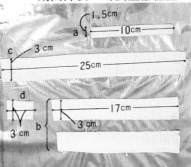

將厚 1.5mm 的粘土用刻筆（或竹簽）刻出條紋，做出緞帶的各部分。

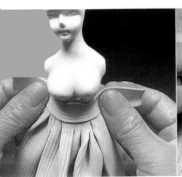

將 a 捲在腰部，兩端繞到後面黏上。 **6**

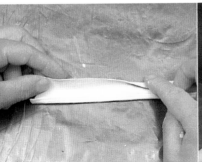

將 b 的兩端向內折。 **7**

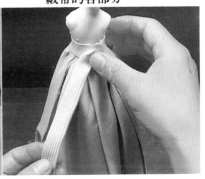

兩條黏在 a 的上面。

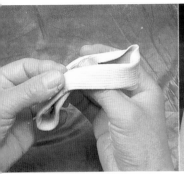

將 c 的兩端折入，然後將整條帶子重複捲繞，並捏住中心。 **9**

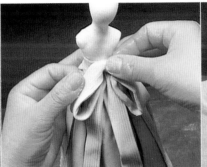

將緞帶黏在 a 上。 **10**

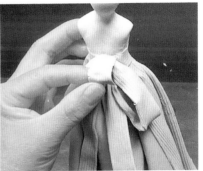

將 d 包在 c 上，使它看起來像是打結的樣子。

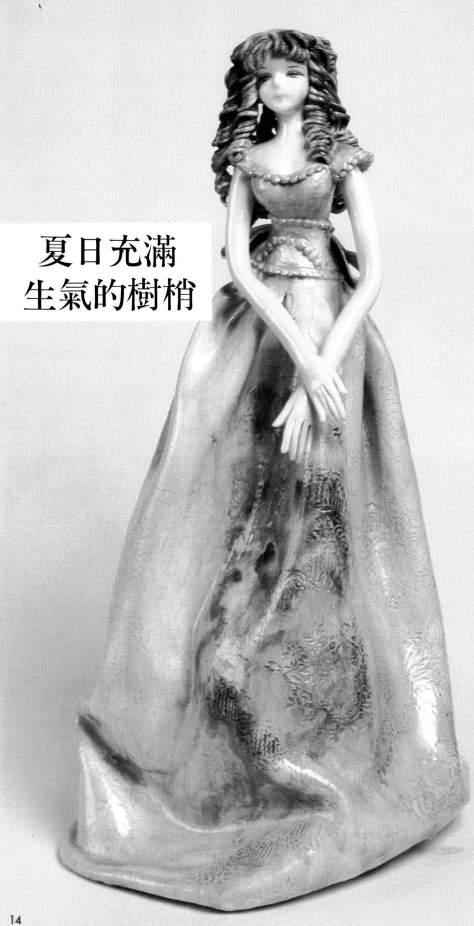

夏日充滿
生氣的樹梢

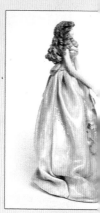

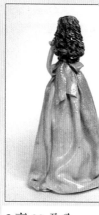

●高 33 公分
●作法在第 64 頁

是用素色的粘土卷在身體上也是很好看的。如果先將粘土做出花紋，再卷在身體上，呈現了另一種不同的趣味。美麗的花紋會看子看起來很豪華。另外，在著色的時候，注意使花紋和裙子的色調相配合。你不妨試素色的粘土變化看看。

加上圓子弧形的花邊會使人一看就覺得很漂亮，可以說是一個美的焦點。

對於初學者來說，不必急著去學太多複雜的技巧，而應該多去熟練一些基本技巧比較有用。

・裙子花紋的作法

將上面有花紋的樹脂薄片放在 1.5 公釐厚的粘土上，用滾棒去壓。把樹脂薄片取下後，你便會看到花紋印在粘土上，使素色的粘土看來華麗多了。這片粘土便可以用來做裙子。當你想做複椎的花樣時，可以將已經壓過的粘土，變換花紋的角度再壓一次，或是用其他的花紋來壓也可以。變換不同花樣的樹脂薄片，可以隨心所欲地壓出各種不同的花紋。

胸和腰部的圓弧形花邊的作法

1　將厚 2 公釐的粘土用刻筆刻出連續的圓弧形、然後用力地按壓。

2　用針仔細地描，把多餘的粘土挑開。

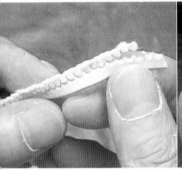

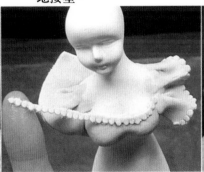

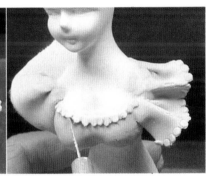

4　用手指弄掉剩下圓弧外的粘土。要注意不要使圓弧形變得殘缺不全。

5　將做好的花邊粘在胸上。

用針尖輕壓使它固定。

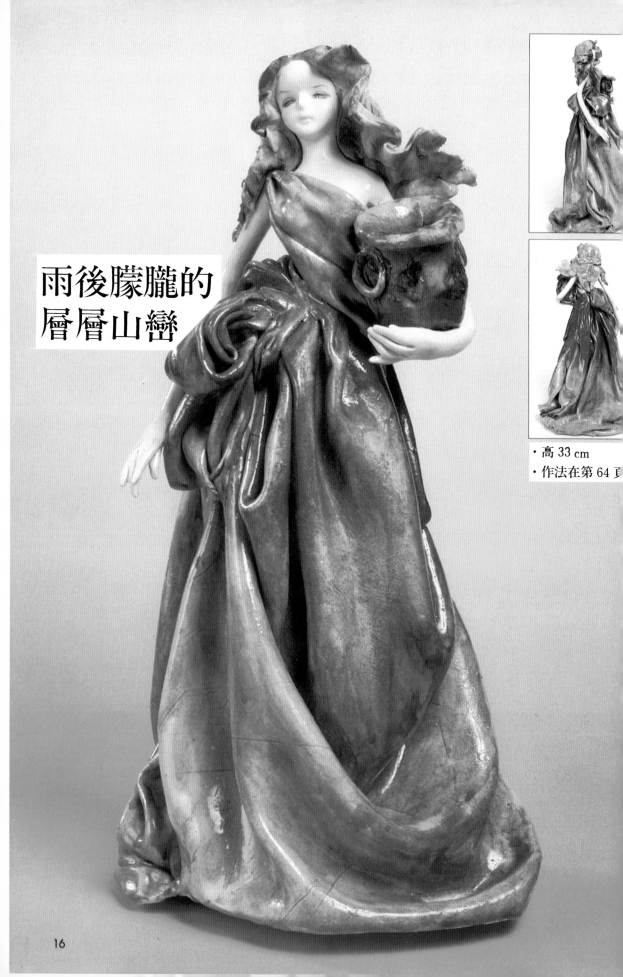

雨後朦朧的
層層山巒

· 高 33 cm
· 作法在第 64 頁

16

形Lecture 5頭髮的作法

髮一般都是用絞髮器絞出，再將幾根併成一束站在頭上，像
的作品一樣，將整塊的粘土捏出型，然後直接覆在頭上，像
的作品一樣，將整塊的粘土捏出型，然後直接覆在頭上的作
是浪漫娃娃製作技巧的一大特徵。這種略具野性的頭髮，因
法的不同亦有各種不同的風貌。即使做失敗了馬上可以重新
，很適合初學者，在完成之後，更會散發出一種迷人的魅力
你手邊沒有絞髮器，或是你已厭倦了用絞髮器做出的頭髮時

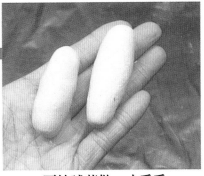

，不妨試著做一次看看。
準備兩塊長 6 公分左右的橢
圓形粘。

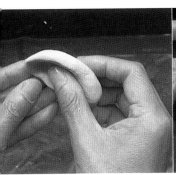

用手指把粘土捏出髮型。

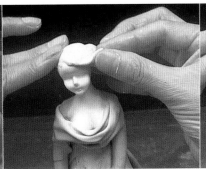

3 一邊捏住前端，一邊把它覆
在頭上。

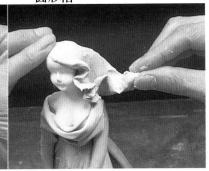

4 將粘土拉長並捏出髮型。

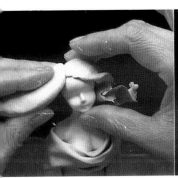

再拿一片同樣地覆在頭上
一邊捏一邊定出造型。

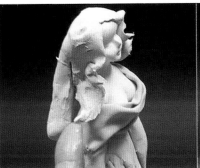

6 用剪刀切開兩側的頭，沿著
脖子垂到胸前來。

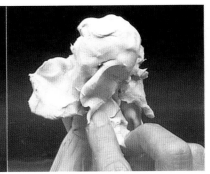

7 後側的頭髮則按在背上。

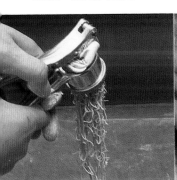

用絞髮器絞出頭髮。

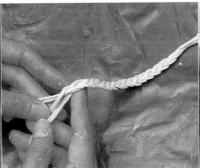

9 將兩根頭髮併作一條，以三
條編麻花辮。

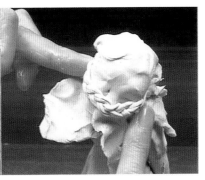

10 將頭髮由兩側粘向後方交接
處，以手抹平。

17

女性的臉的作

這是印象中成年女性標緻的臉。眼影用珍珠色系的效果較好。

娃娃做好之後，我們總會想著怎麼樣才能把臉做得漂亮。就為各位介紹女性和少女的臉的作法，雖然兩者都是女人的但是因為年齡的不同表情自然也有所不同。因為作法都一樣以你可以好好地研究要做出怎麼樣的表情，若是再做出配合的髮型，會更增加整個娃娃的魅力。

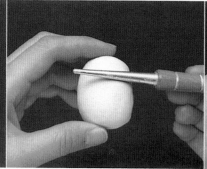

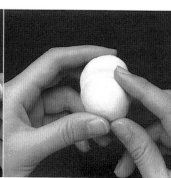

1 準備一個直徑 3 公分的橢圓形粘土。

2 從上面算來三分之一處做一個凹痕，這是眼睛的位置。

3 用手指按壓 2 的凹痕，變得平滑。

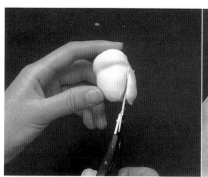

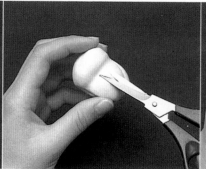

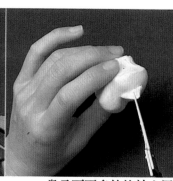

4 用剪刀剪去兩端，做出下巴尖尖的輪廓。

5 用剪刀前端夾出鼻子，再用手指使它隆起做出鼻樑。

6 鼻子下面多餘的粘土用去除，剪過的部分用指抹，使它變得光滑。

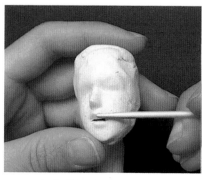

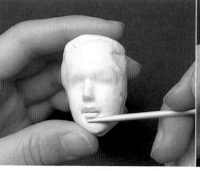

7 選定嘴唇的位置，將粘土挑起慢慢地勾描上唇。

8 上唇做好後接著做下唇。必須考慮到臉部整體的平衡，將嘴形再作整理。

9 從兩側按壓臉部修整臉形必須注意要使女性的臉略長。

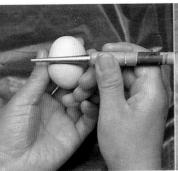

著稚嫩表情的少女可愛的臉。把臉做稍微朝上，整個感覺就出來了。

少女的臉的作法

作法順序與左頁介紹相同，可是作成後的表情要能留下一點天真無邪感。臉形稍呈圓形、嘴唇描繪成較小而厚就能表現出來。如左圖般成熟女性的臉與這種少女臉形能隨心所欲分開來畫，則您的製造洋娃娃技術就能更上層樓了。

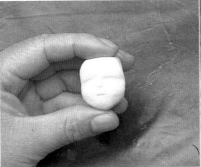

做一個直徑3公分的橢圓形，在中間的位置做一個凹痕。2

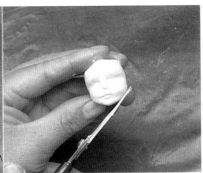

定出鼻子和嘴巴的位置，用手指按壓使它平滑。3

用剪刀剪掉下巴輪廓外多餘的粘土。

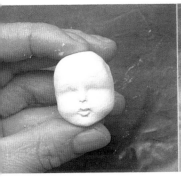

剪刀剪過的部分用指叱平，修整臉的輪廓，並勾描鼻孔和嘴唇。5

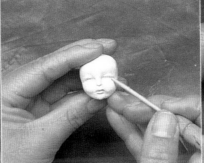

勾描眼皮。先描下眼皮再描上眼皮。注意要左右對稱。6

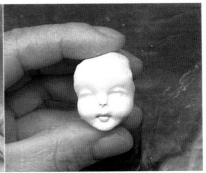

輕搓粘土使臉頰看起來鼓鼓的，然後整出整個表情。

重　點

性的頭…修飾後臉型顯得略長。眼睛的位置須選定在粘土由上算來三分之一處。藉著高挺的鼻樑使鼻子顯得很漂亮。

女的頭…略呈圓形，臉頰要做得鼓鼓的。眼睛大約在粘土中間的位置。若是再往上便覺得像是大人了，這點必須注意。嘴唇要做得可愛一點。

型…臉乾燥了以後，用絞髮器絞出頭髮，幾根成一束從頭頂開始粘。女性的頭

髮要絞得較細，粘上去才會有較成熟的感覺。少女的頭髮可以稍粗，前額要做出瀏海，看起來比較生動。

著　色…兩者都是用中黃和珍珠白兩種粉底，以3：1的比例混合來塗。女性的眼影、臉頰、嘴唇要塗得較濃，少女則依各人喜好著色。眼睛則用眼線粉底勾描。

浪漫娃娃作品欣賞

早晨莊嚴的曲調

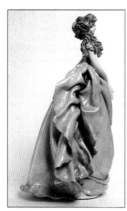

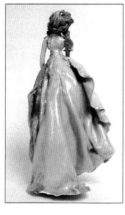

●高 33 公分
●作法在第 68 頁

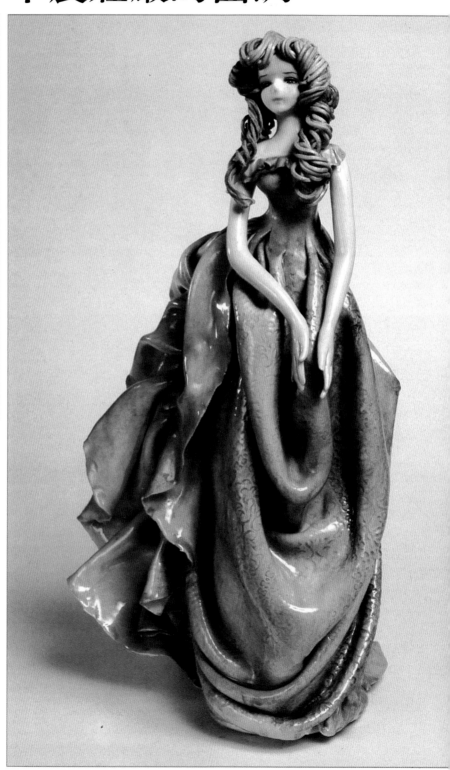

永恒的愛

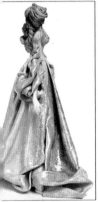

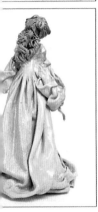

33 公分
法在第70頁

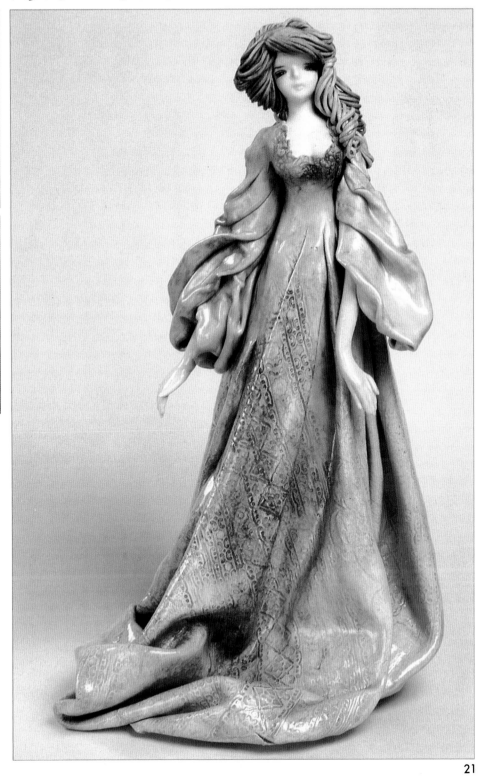

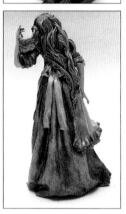

- 高 34 公分
- 作法在第 72 頁

彷彿弄痛大地的菫草一般

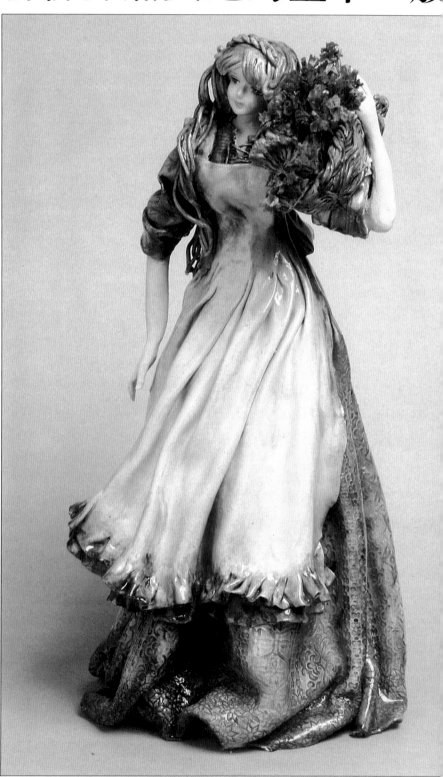

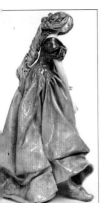

高 31 cm
手法在第74頁

迎風飛舞的藍蝶

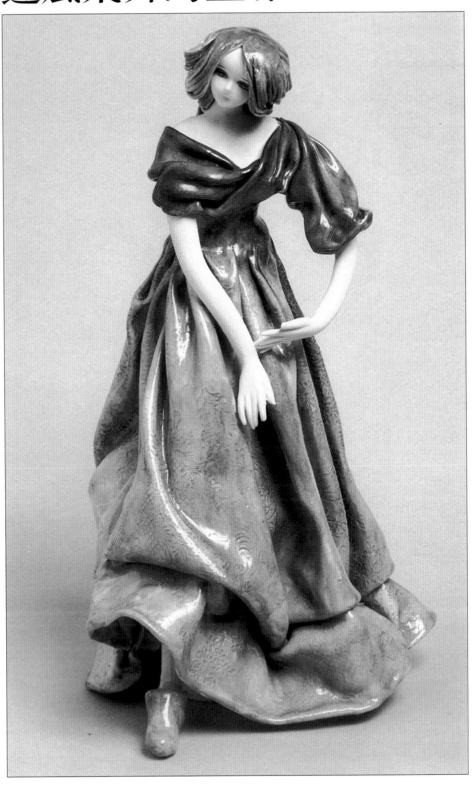

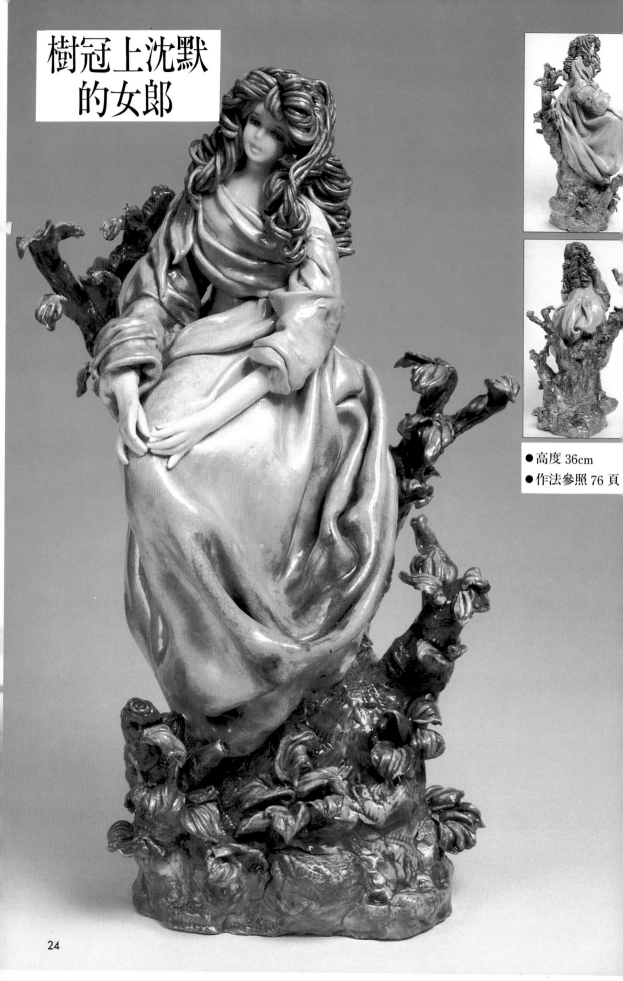

樹冠上沈默
的女郎

●高度 36cm
●作法參照 76 頁

24

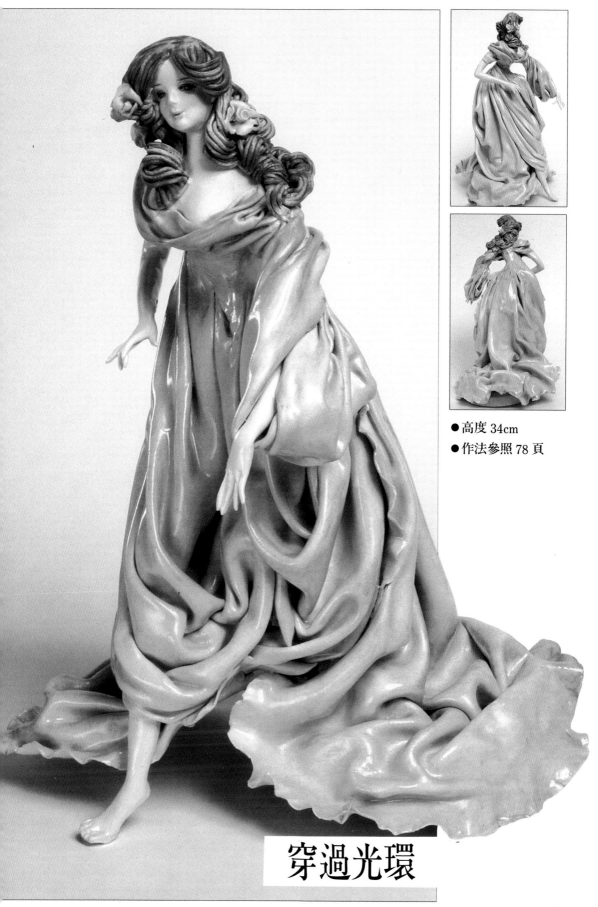

● 高度 34cm
● 作法參照 78 頁

穿過光環

沙上的夜神

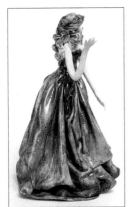

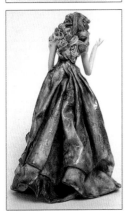

●高度 31cm
●作法參照 80 頁

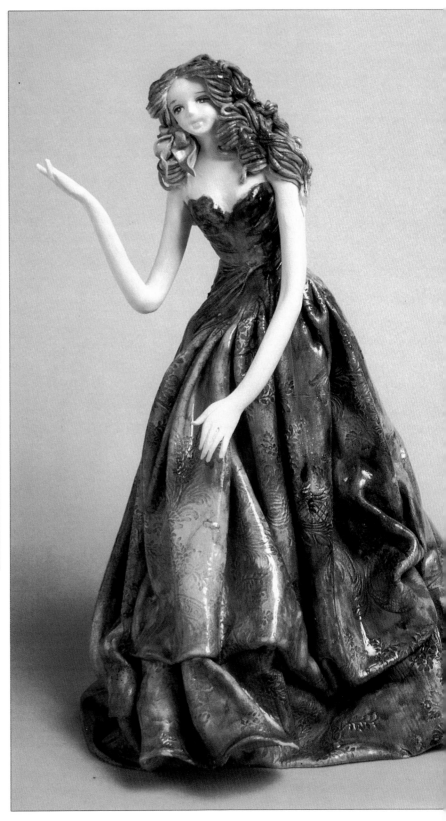

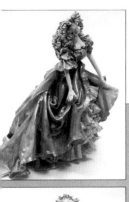

透明的早晨突然來訪……

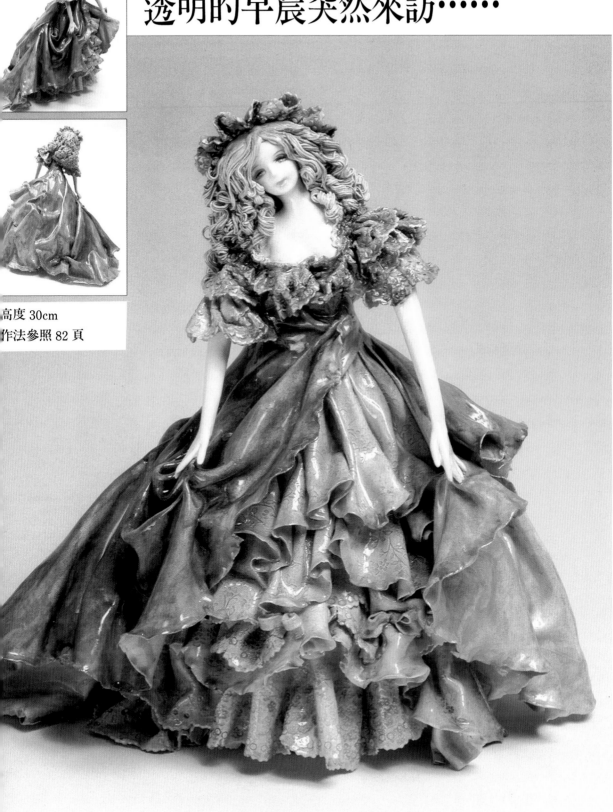

高度 30cm
作法參照 82 頁

春到了黛西姑娘的腳下

- 高度 25cm
- 作法參照 84 頁

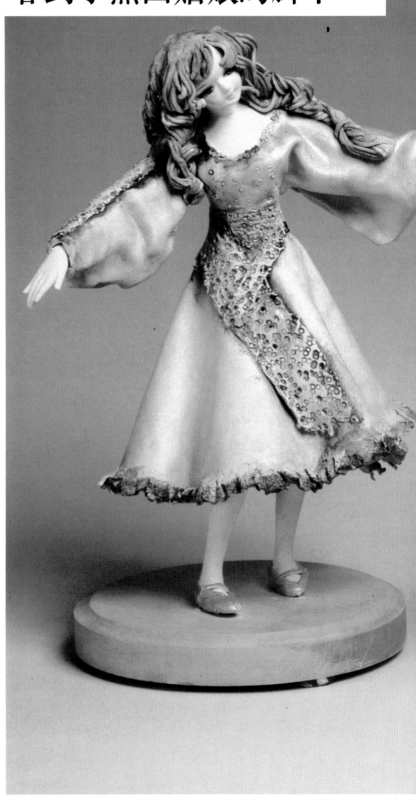

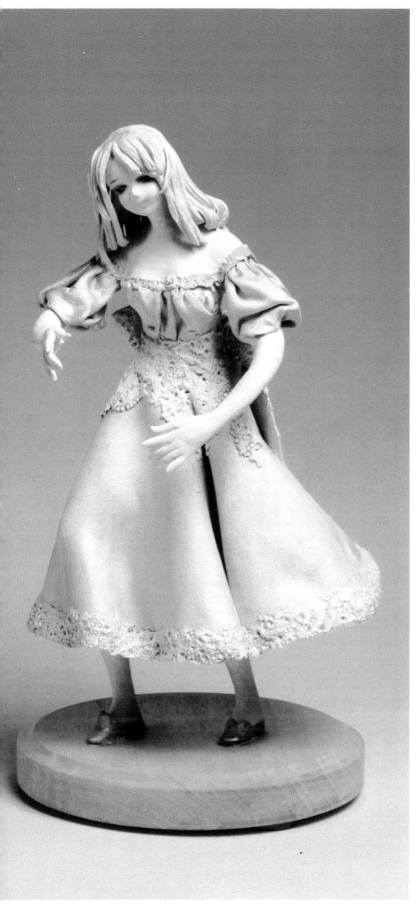

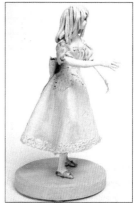

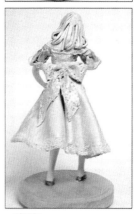

● 高度 25cm
● 作法參照 86 頁

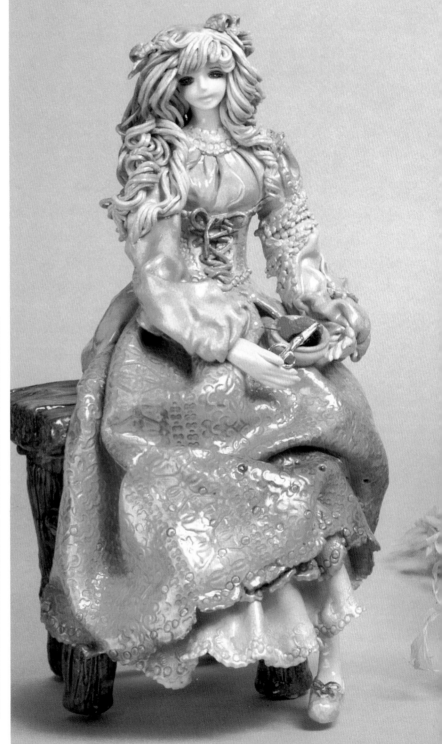

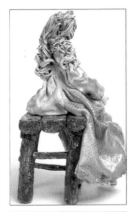

●高度 28cm

●作法參照 88 頁

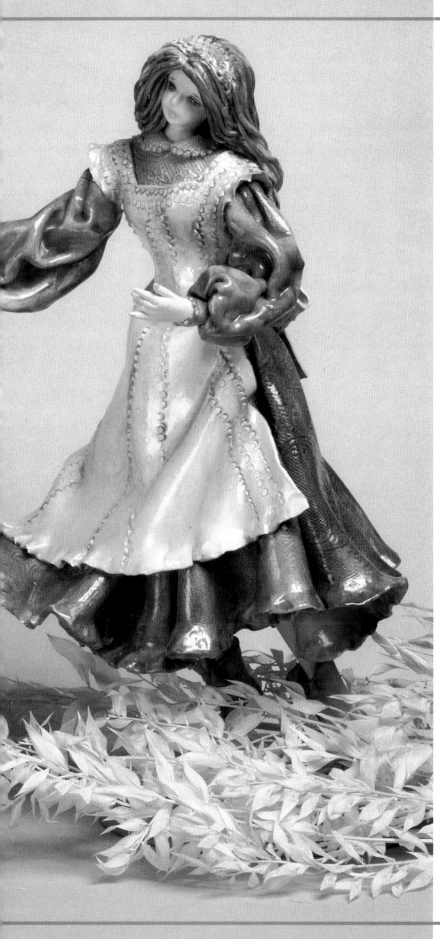

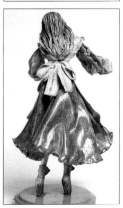

● 高度 31cm
● 作法參照 90 頁

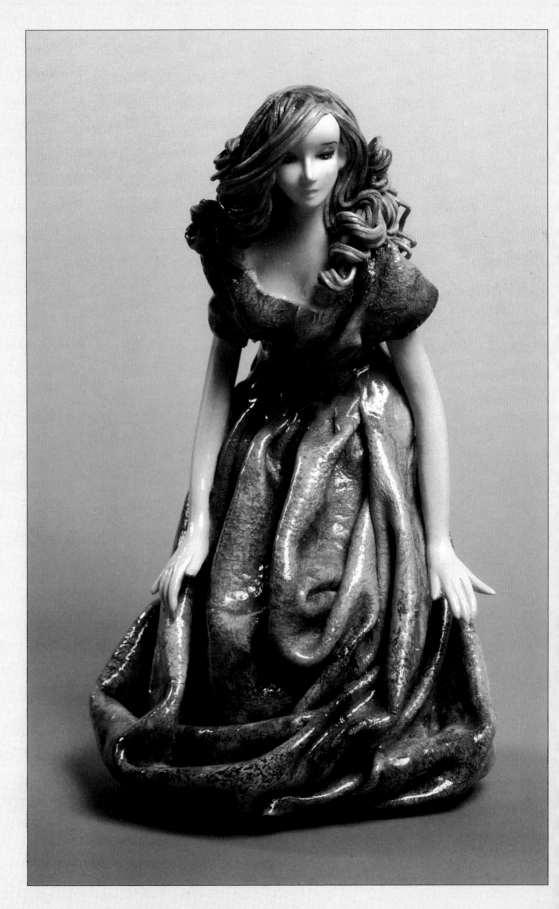

在水面閃耀著
　　下著毛毛細雨

●高度 18cm
●作法參照 94 頁

度 26cm

法參照 92 頁

這個悲傷
　　遙遠地拋開

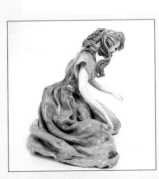
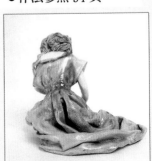

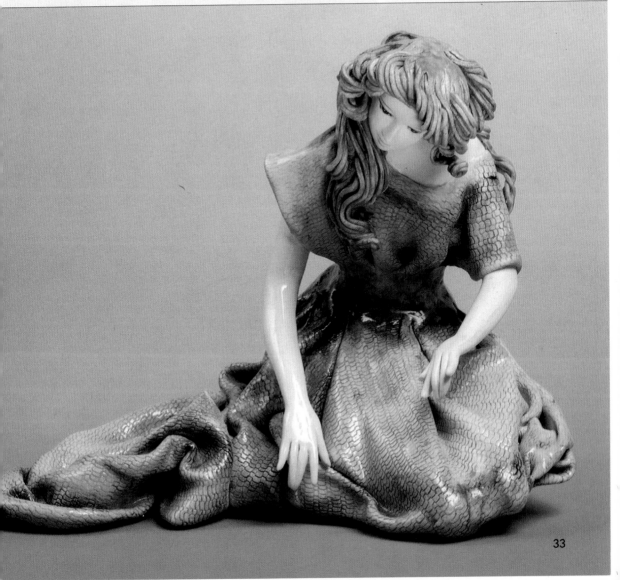

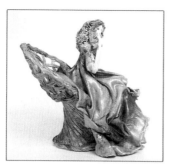

● 高度 24cm
● 作法參照 96 頁

薔薇花甜甜
的香味·

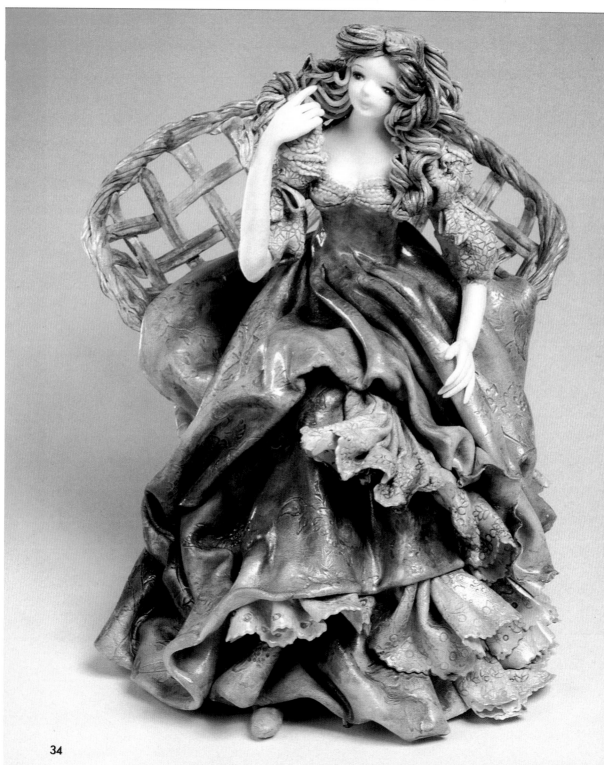

● 高度 25cm
● 作法參照 98 頁

一陣風穿過窗扉

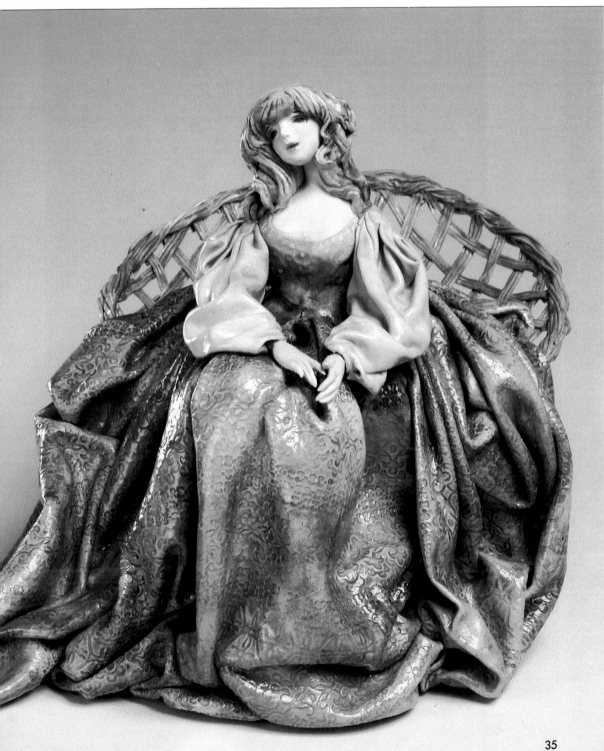

俏 麗 迷 你 浮 雕

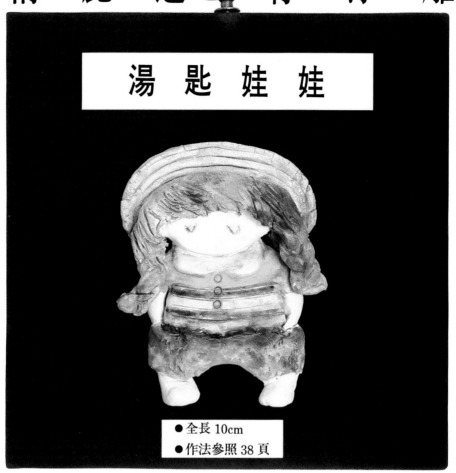

湯 匙 娃 娃

●全長 10cm
●作法參照 38 頁

▼ 湯匙娃娃 JR

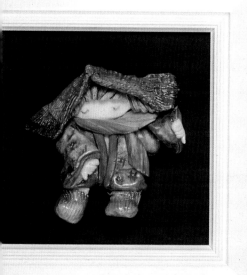

　　用玻璃瓶做的大型娃娃的確可愛，但是這裡
還有一種簡單新奇的洋娃娃作法。材料只需一
塊紙黏土，湯匙和叉子。將成品裝進畫框裡，
就完成一幅可愛的娃娃壁飾。

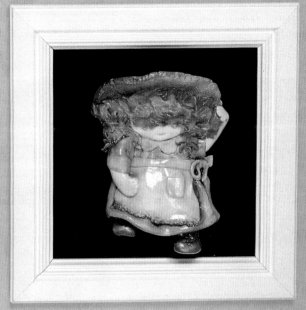

造形Lecture 8

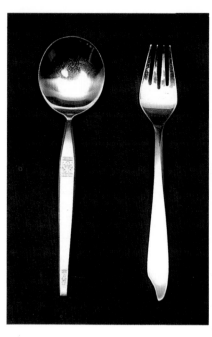

▲ 普遍家庭使用的湯匙與叉子

這是適合初學者學習的紙黏土浮雕作法用湯匙和叉子就可成，無需特別費心，像小孩子在玩泥巴一樣，就能輕輕鬆鬆完成一幅作品。作品完成後，鑲在圓額中當做禮物既實惠又方。

■ 材料和用具

紙黏土：厚度1.5cm，寬10cm，大湯匙，叉子，剪刀、濕布。

湯匙娃娃的作法簡單，工具少，最適合初學者練習。也是作大型娃娃的入門。

紙黏土的厚度為原來的半，裁成兩份

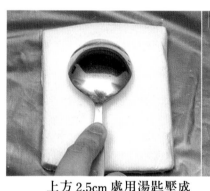

2　上方2.5cm處用湯匙壓成一個圓型。

3　再壓一次，重覆2的動作

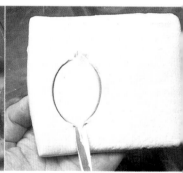

4　用剪刀的尖端在湯匙壓的圓型兩側，掐出橢圓。

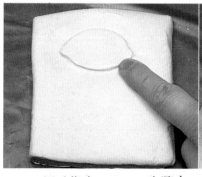

5　用手指在3、4、步驟中完成的型狀四周捏出1.5cm的高度，這就湯匙娃娃的臉。

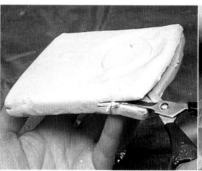

6　用刀片切掉一半厚度的黏土，留下湯匙壓出的型狀

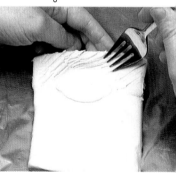

7　用叉子刮出頭髮質感。

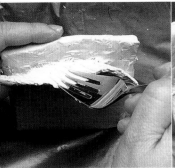

黏土的背面，同樣用叉子
刮出頭髮的質感。

9

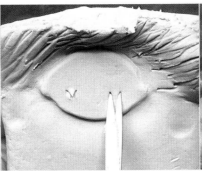

臉部皂中向偏下方用剪刀
挖出眼睛的形狀。

10

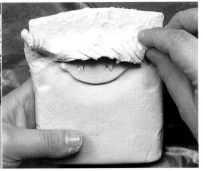

將頭髮上側的粘土蓋住頭、
但不要遮到眼睛。

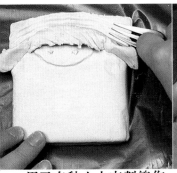

用叉在黏土上方劃線作
為帽子。

12

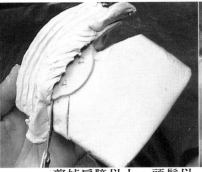

剪掉肩膀以上，頭髮以
下多的黏土。注意兩肩的
平衡感。

13

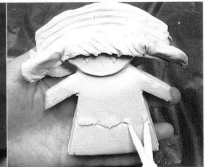

剪掉手臂下多餘的黏土
，用剪刀壓出下半部腰身
的模樣。

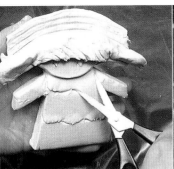

用剪刀在胸部剪出領子
的模樣，用手整理一下。

15

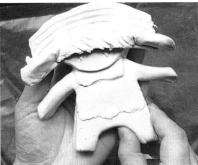

剪掉下半身多餘的部分
，用手理娃娃的體型。

16

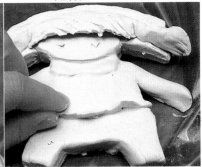

用手指整理步驟 13 作出
的線條。

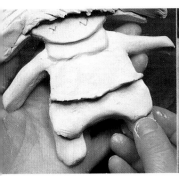

用刀的尖端在腳部二分
之一處搯出褲子的線條，
再用手指整理一下。

18

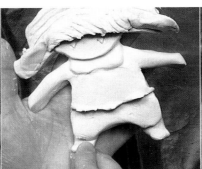

用手指將足部彎向上。

19

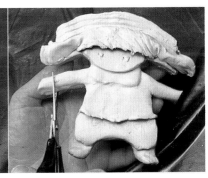

在手部前端1ọm處用剪
刀剪掉。

39

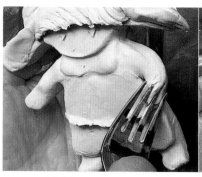 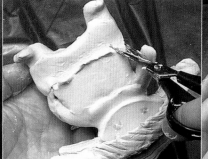 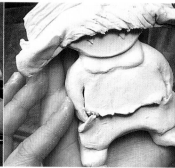

20 一邊用叉子壓出手指的線條，一邊彎出手掌的弧度。

21 剪刀夾住褲子的一邊用手指＊出口的模樣

22 把湯匙娃娃手放入□裡，調整一下姿勢。

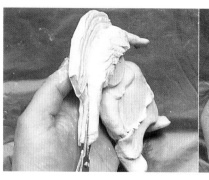 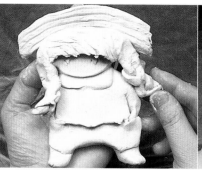 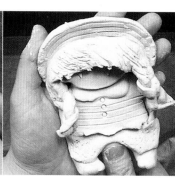

23 用剪刀把頭髮剪成二條。

24 用剪刀將頭切成三條。編成辮子。

25 順著頭型剪掉多餘的土，作成帽子，調整娃的姿勢。

● 注　意

湯匙娃娃的作法要點：

1. 臉部的角度。
2. 手脚的大小。
3. 手的長度。
4. 頭部的傾斜度。

小型娃娃和大型娃娃不同，每個部位都關係品的成敗，用表情或手脚的姿勢儘可能表現出童的活潑與天真。

帽子的線條要順暢，帽子和頭部的線條平行。

用剪子輕輕剪出眼睛的模樣，不可太大或太小。

用手指壓出褲子飽滿的感覺。

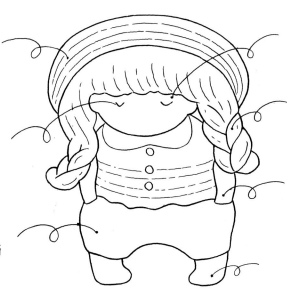

瀏海和眼睛的距離可太遠。
辮子向外撥，使娃看起來像俏麗的野頭。

雙手微妙微肖的叉口袋裏。

脚指向內成內八字著色教室2

湯匙娃娃的著色法

請任意選擇你所喜愛的顏色，享受塗鴉的樂趣。在這裡我將介紹 P.36 顏色的塗法。小型湯匙娃娃不適合使用暗淡色調，應選擇明快、清麗的顏色。

在上衣的最下層塗上羅漫蒂克的紫葡萄色，空一層再塗上同色。

在紫葡萄色中間塗上珍珠綠色。

3

領子與紫紅色條紋間塗淡黃色。

4

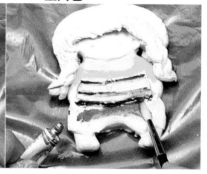

褲子塗亮綠色，領子塗珍珠綠色。

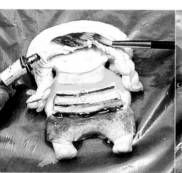

頭髮塗義大利咖啡色。

6

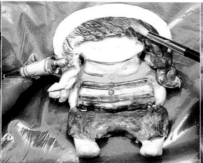

上面再塗一層紫羅蘭色。

7

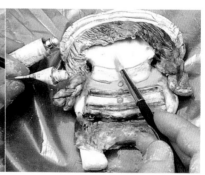

粉底紅色加粉底白色，以三比一比例調成臉部顏色。

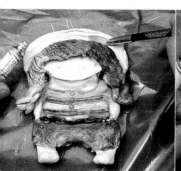

帽子薄薄的塗上深藍色。

9

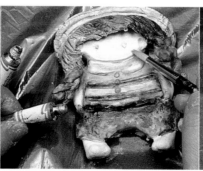

兩頰塗淡粉紅色，眼珠塗輕輕的珍珠深藍色。

10

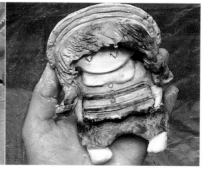

手腳的顏色和臉部一樣。全體在加一層薄薄的義大利咖啡色。

精靈群像

精靈的低語
如紫水晶

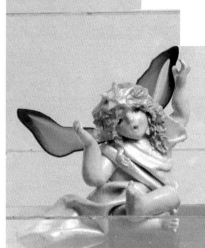
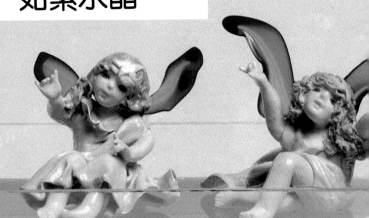

把小寵物放

先捏出兒童的模樣，加上兩片翅膀，就成天使。

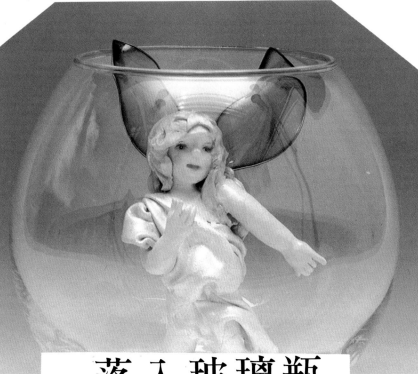

落入玻璃瓶
的天使

掛在牆上　小飾物

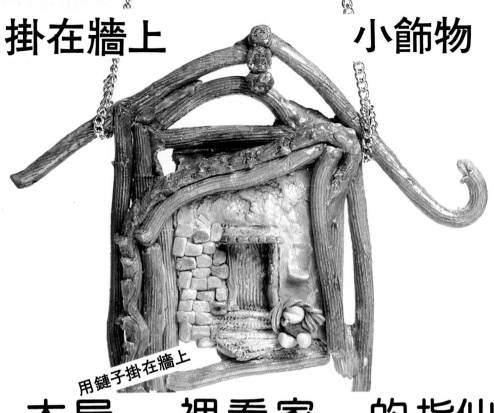

用鏈子掛在牆上

木屋　裡看家　的指仙童

迷你娃娃完成後，用棒狀黏土黏在網子上。

用鏈子掛在牆上

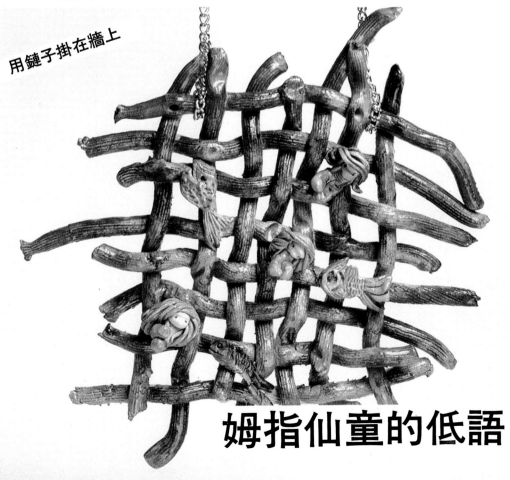

姆指仙童的低語

PETIT-ROMANDOLL WORLD

如果您對大型的站立型娃娃不感興趣，不妨試試這種充滿兒童質樸氣息的小型娃娃。這個畫面是否令您連想到兒時的情景。當您替娃娃們黏上小手小腳時，是否有做母親的喜悅，只要注意娃娃的肢體語言，就能使娃娃像真人一樣。小型娃娃在動作設計上比大型娃娃需要更多創意，所以可能比較困難一點，但是一但作品呈現在眼前，您或許會產生娃娃製造軟木盒的家的衝動。

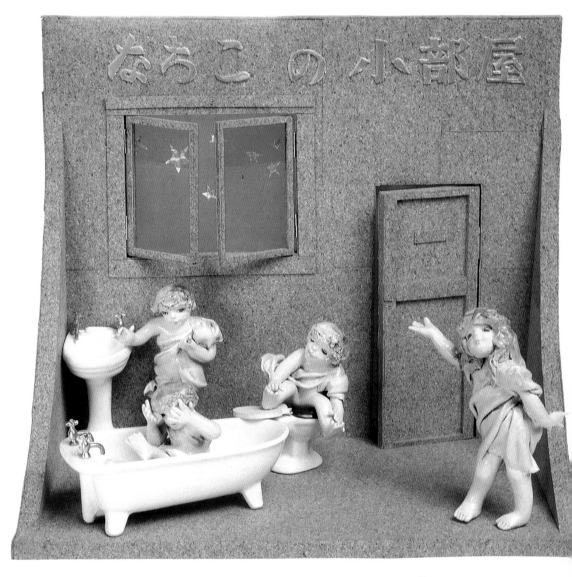

天 使 們 的 朝 會

我 的 日 光 浴 室

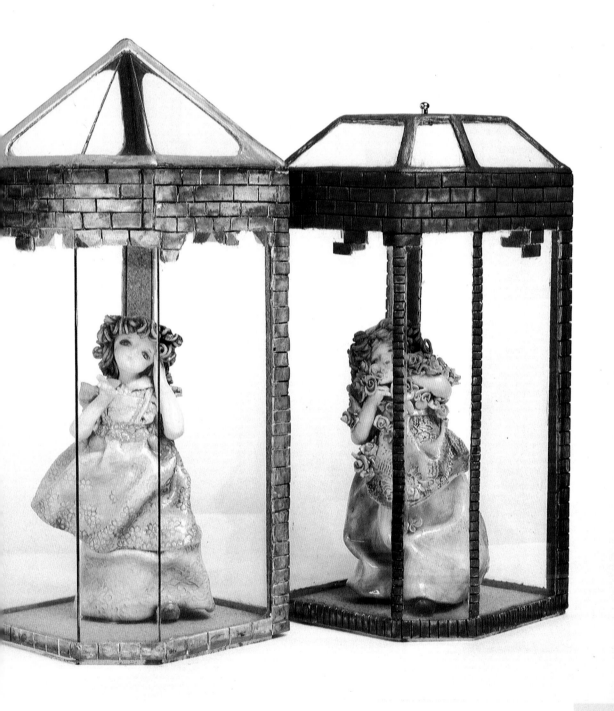

你看那兒有鮮
紅的柿子！

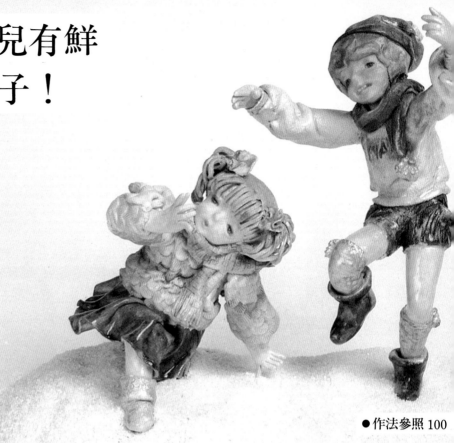

●作法參照 100

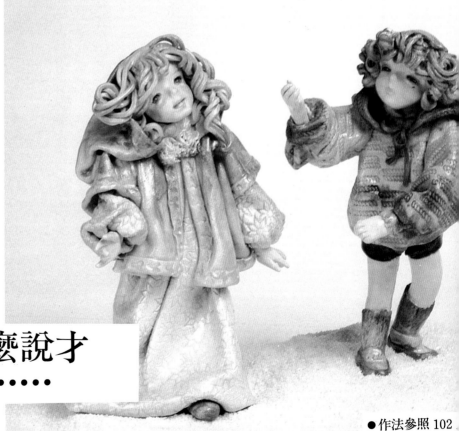

該怎麼說才
好呢……

●作法參照 102

沐浴在春日和旺
的陽光中

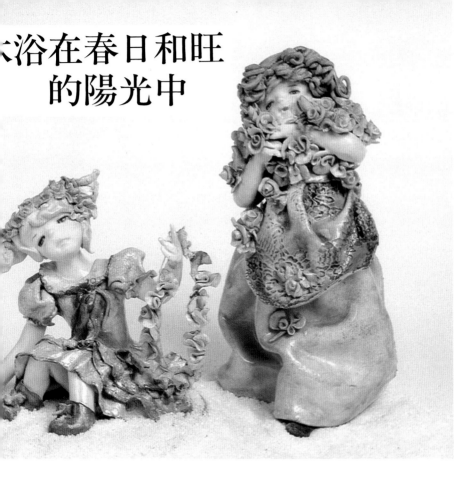

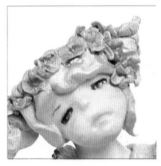

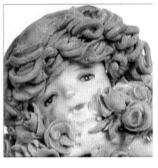

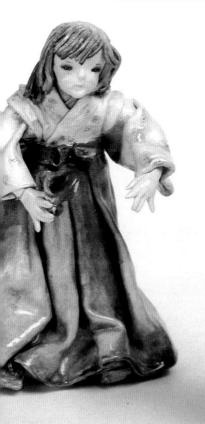

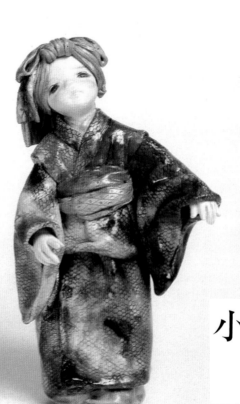

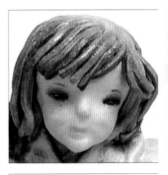

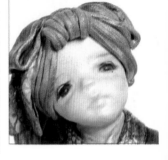

小綠和
小紅

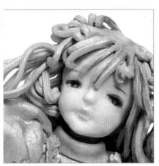

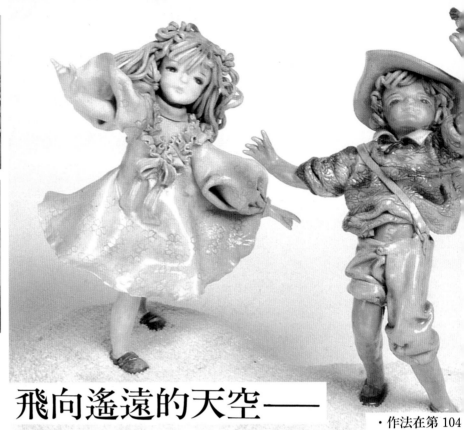

飛向遙遠的天空——

·作法在第 104

小小的戀曲　　　是什麼滋味？

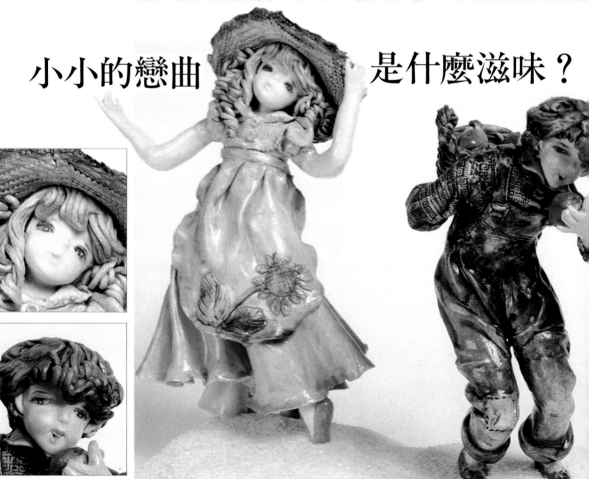

如何享受捏紙娃娃黏土的樂趣

「一把黏土能創造出無限的喜悅：」這到處推廣紙黏土的日子不知不覺已過十年，十年來浪漫的紙黏土娃娃在女性中已掀起一陣旋風；紙黏土柔軟，可塑性高深受女性青睞；母愛是女性的天性，製作紙黏土娃娃使女性能在興趣中充分發揮這種天性，紙黏土的製作始終保持溫婉的風貌不曾流於華麗、所以才能奪獲千千萬萬女性的心。

現在和各位談談製作浪漫娃娃的樂趣，雖然浪漫娃娃給人在造型上略嫌誇張的第一印象，卻能使每一個欣賞者，升起一股會心一笑的暖流。這個矛盾起於人類對於美的貪求，對真實的人類而言，八比一的頭身比例已經是最完美的，然而人類卻更喜歡十到十二的頭身比例，所產生的誇張美感，這就是浪漫娃娃和真人的差別之處。如何發揮造型的功力，補足誇張比例造成的不諧調感，令觀賞者能自然的接受您的創作，是創造上的重點。

從平凡無奇的黏土，到鮮活有生命的物體，從浮面的外形塑造，到內心世界的探究，這種無邊無際的創作過程，又遠不如上色來得有趣。在製作上，如何創造一個永遠不會退流行的娃娃是最重要的。

在製作上可以充分利用不平衡所造成的美感，換言之，製作者可從鑑賞者的角度來欣賞自己的作品，以破壞平衡的方式，增加作品的美感，美的意識有兩種，一種是平衡的美感，一種是不平衡的美感，在創作上可充分利用不平衡的美感，亦即站在鑑賞者的角度，打破舊有

的平衡，反而能超越一般性美的意識，創造新的美感，這種美的造型過程，對創造者而言是一喜悅，也能增進作品的魅力創作者在創作時不忘以單純的作品為滿足，應時時以鑑賞者的嚴厲批判性眼光自我要求才能創造完美的作品。

其次是上色，在上色的時候，單純明快的塗法是不夠的，應多用幾種中間色作有深度的配色。也就是說，應在單純色調中加入能充分襯托主色的中間色，凸顯主色的特色調和顏色的美感，創造整體性的和諧。我相信這種浪漫娃娃的獨特造型及著色法不會因為時光的推移而淘汰，反而能在時光的沈浸、洗禮之下呈現出浪漫與鄉情。如本文開頭所述，由於紙黏土是隨手可得的素材，創造能溫暖人心，安慰靈魂的作品，就能令人愛不釋手，滿足人們永遠不變的夢想與浪漫的情懷。

浪漫娃娃的初級創造技巧

1.黏土使用前要充分搓揉

黏土在使用前充分搓揉是創造清爽、美麗的作品的祕訣。在搓揉的時候,用水沿水使充分滲入黏土中,反中折疊,直到黏土的柔軟度,達到摸起來像耳垂的程度為止。加水的時候‧要注意水量不可太多否則黏土會變的黏糊糊的。

2.延展黏土成同一厚度

搓揉黏土達適當的柔軟度後,放進塑膠袋內,用桿麵棍輾平在輾平的過程中,最重要的是一口氣輾過,這樣不僅可以增加黏土的密度,並且可使黏土表面光滑無瑕疵,如果輾平的過程不順暢,會使黏土出現像洗衣板般凹凸不平的條紋。同時,為使黏土各部分厚度均勻,麵棍必須由中心向外滾動。

為了達到輾得薄而均勻的目的,工作檯表面必須平滑,儘量避免在木製凹凸不平的桌面上工作,請勿忘記在延輾土之前,桌子和桿麵棍要擦乾淨,手上沾著的黏土也要拍乾淨。

3.黏土黏在瓶子上

土黏在瓶子上時為了使黏土能緊緊附著在瓶子上,黏土的內側要全面沾水。用剪刀剪掉多餘的黏土,前後接合處不可重疊。如有縐紋時,用手指仔細磨平。

4.黏土的處理

紙黏土的水份極易蒸發,使用時拿出必要的部分,其他的留在袋子裡,製作時速度要快,剩下的黏土放進塑膠袋裡,蓋上濕布保濕用剩的黏土捏成一團充分搓揉包起來,勿使接觸空氣。

5.身體的比例

女性理想的身材比例為 8:1 的頭身比例,但為了呈現浪漫娃娃優雅的線條,比例以 10:1 為佳。上半身細小,下半身較膨脹。為了達上述優美的身體曲線,瓶子的選擇非常重要。

1.瓶子細,瓶蓋螺旋絞淺。

2.瓶子表面雕工少,曲線自然。

3.瓶子下半部比上半部膨脹。

4.表面平滑。具體而言,汽水、果汁,小啤酒瓶都不錯。

在造形時,娃娃的正面,側面,背面都應兼顧,體型完成之後,不妨站在遠方從各個角度,再次審視一遍,看看是否有駝背,身體太胖的瑕疵,乘著黏土尚未乾燥時,參照附圖作修正。

剛開始創作時,無法在一天之內完成一件作品是必然的,不妨一點一點的作,只要底部雛型已經乾燥,在上面加配件時,注意不要破壞原型就可以了,等頭顱乾燥後再黏頭髮起來比較輕鬆。

身體完成(參照 110)後,進入著衣程序就方便許多。

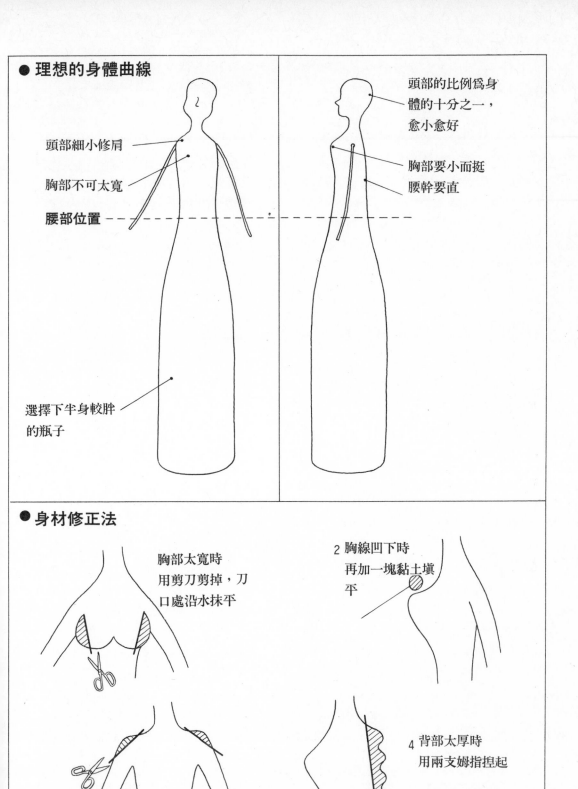

● 理想的身體曲線

頭部細小修肩

胸部不可太寬

腰部位置

選擇下半身較胖
的瓶子

頭部的比例爲身
體的十分之一，
愈小愈好

胸部要小而挺
腰幹要直

● 身材修正法

胸部太寬時
用剪刀剪掉，刀
口處沿水抹平

2 胸線凹下時
再加一塊黏土塡
平

聳肩時
用剪刀剪掉，刀
口處沿水抹平

4 背部太厚時
用兩支姆指揑起

黏土往外推，用
剪刀剪下多餘的
部分

6 各式各樣的髮型

頭髮除了可用髮圈絞出波浪之外，還有以下幾種作法供各位參考：

● 長髮：這種髮型作法簡便，適合優雅的裝扮，是入門者最容易掌握的髮型。

● 捲髮：短而俏麗的髮型能表現活潑朝氣，男子也適合這個髮型。

● 短髮：這是樸素而可愛適合少女的髮型，入門者可以做做看。

● 浪漫髮型：這款髮型最能表現頭髮的自然質感，具成熟的韻味。

● 赫本頭：隨著頭髮的捲度、位置、角度的變化，呈現不同的韻味。

● 髮型：黏土須厚實，是適合女紅或村姑的髮型，做起來容易、初學者不妨試試看。

● 時髦的髮型：這是一款自由的用梳子梳出齒痕，隨心所欲變化的髮型，搭配華麗的洋裝最合適。

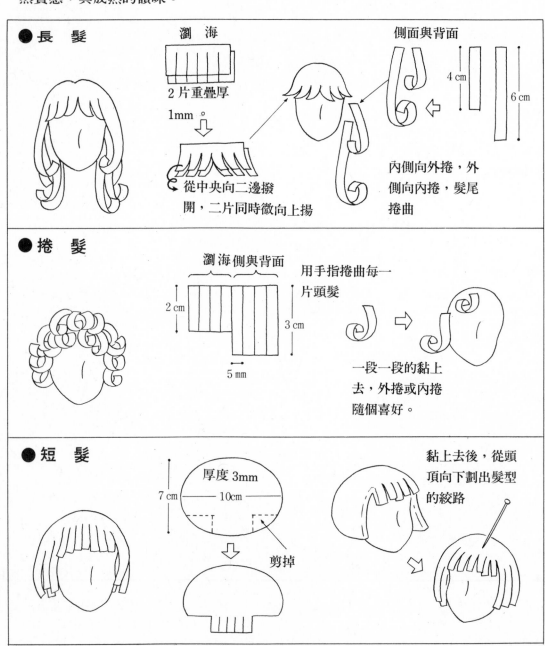

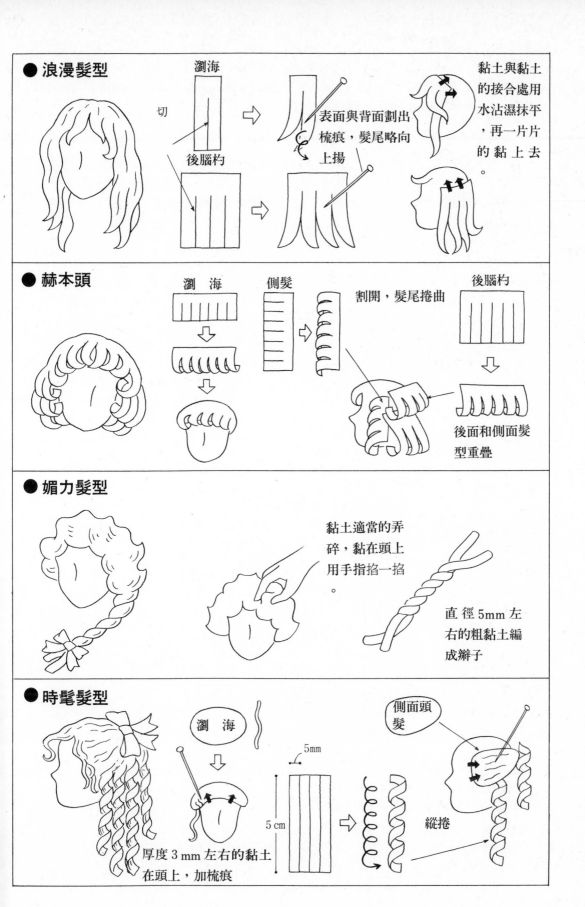

● 浪漫髮型

瀏海

切

後腦杓

表面與背面割出梳痕，髮尾略向上揚

黏土與黏土的接合處用水沾濕抹平，再一片片的黏上去。

● 赫本頭

瀏海

側髮

割開，髮尾捲曲

後腦杓

後面和側面髮型重疊

● 媚力髮型

黏土適當的弄碎，黏在頭上用手指掐一掐。

直徑5mm左右的粗黏土編成辮子

● 時髦髮型

瀏海

側面頭髮

5mm

5cm

厚度3mm左右的黏土在頭上，加梳痕

縱捲

7.著色法

浪漫娃娃的特色為深沈的色調。因為顏色能決定娃娃整體的韻味，所以在顏色的選擇上不得不慎重，儘量不要用強烈的顏色，多用複雜而溫柔的色調，可以利用2～3色重疊塗法，呈現顏色上微妙的變化，增加整體的深度，其方法如下所示：

洋裝的塗法

重疊塗法的重點：

● 選擇高級的水彩筆，筆桿粗，筆尖細的畫法用毛筆較佳。

● 使用時絕少使用彩原色，調色盤上用剩的顏色調混在一起，找出適合的顏色。顏料量要的是，用水調勻後，站在筆上塗抹。顏料的量不是會在作品上殘留毛筆的線條，無法充分表現出光澤。

● 不同的部位塗法也不同。裙子等下半身各部位要用顏料多塗幾次，表現厚重的質感，上半身淡淡的塗2、3次就夠了。

下面介紹重複塗色的塗色技術

A 白色顏料的使用法

光塗一層白色，乘顏料未乾前塗下一色，使二色自然的混合在一起，顏料未乾前塗下一色，使二色自然的混合在一起，顏料乾後雖然不透明，但是會呈現清爽的感覺。

以白色為底的顏料，可以是深藍色係，深咖啡色，深綠色，亮綠色，但禁用橘色，灰色或黑色。

白色可以後塗，但是底色應比上述顏色為淡。

白色系列洋裝的塗法為先塗一會白色再塗一層淡淡的深藍色，深咖啡色、紫色、胭脂色等，除此之外可以試試其他的顏色，但是要注意的這二色的關係是由上而下的滲透，並非完全摻雜在一起。

B 用濕抹擦去顏料的方法

上過一次顏色後，用抹布擦掉，再塗上別種顏色這樣會呈現透明感。

第二層的顏色為亮綠色，土黃色、深咖啡色、藍色、青色較佳，其中以深咖啡色最能呈現透明感，但是禁用黑色，粉紅色，水藍色。

用紫色、黑色、灰色、紅色、藍色為基色，會使作品呈現低級的趣味在配色時要特別注意。

C 如何發揮珍珠色的效果

珍珠色的配色能充分呈現成熟的韻味，散發華麗的氣息。

另外，珍珠色可以使在太陽下表現皮膚的光澤。但是珍珠色用的太多會使作品太過單調，這時不妨在鮮艷的珍珠系列顏料上面再加一層溫柔的珍珠色，自然光澤會使作品呈現出高級的趣味。

頭髮的塗法

頭髮的顏色，要和服裝搭配，先用幾種服裝的顏色作底，再塗頭髮的顏色，能使作品展現整體平衡感。

前額髮根或後腦杓髮尾用比臉部專用筆稍粗的毛筆畫，而頭髮全體用中楷毛筆畫起來比較方便。

縱捲髮型在塗色時，內側用毛筆沾足水彩讓顏料流進去。用針鉤勒過的頭髮在塗色時在筆尖稍稍用力，使顏料充分滲入針刮到過的凹糟內。

頭髮的顏色用藍色；綠色或黃色，可以凸顯人物的性格，在調色盤上多用幾色調配，可以增加作品的平衡感。洋裝的顏色可以和頭髮的顏色搭配配色法如下所述：

洋裝的顏色	頭髮的配色
藍色系列	灰色略帶藍色(白色＋少量黑色＋極少量藍色)
綠色系列	淡灰黃色略帶一色(白１＋少量茶色＋極少量綠色)
淡灰黃色	象牙色上薄薄重疊紫色、藍色、深咖啡色等色。
黃色系列	淡茶色、深咖啡色
粉紅色	咖啡色(深咖啡色＋少量特色)、綠茶色(綠色＋茶色)
紫羅蘭色	深藍色系列和紫羅蘭色，蓋過紫色

臉部的塗法

和頭髮一樣，臉部的顏色也要注意和服裝搭配。

●皮膚

女性的膚色用粉底橙色和粉底珍珠以 3:1 的比例調勻做爲基色，但是配合娃娃的風韻，可以增減粉底橙色的量或增減粉底黃色配色。

膚色的塗法，重點在薄，使紙粘土的底能若隱若現的呈現透明感。

●眼影

選擇和頭髮，洋裝同色系的顏色做爲眼影。常被用做眼影的顏色有藍灰色、淡咖啡色、淡藍色、淡灰色、淡藍色等或者混合數種上述顏色也未嘗不可。

●雙頰

極少量的紅色混合皮膚色，乘上述膚色未乾之前落筆不做男生或寫實性娃娃的臉頰，則採用咖啡色混合皮膚色的方式，至於想表現娃娃的高貴氣質時，用顏料的皮膚色混合上述皮膚色。

●眼睛、眼皮、睫毛等

黑色，深咖啡色，藍色、深綠色、深灰色等，或重疊使用上述顏色亦可。

●唇

紅、赤色、咖啡色等混合用剩的膚色，調成柔和唇色。

●臉部畫法

重點在於眼睛的畫法，眼影的位置及大小。臉部的造型及臉部的畫法，只要多練習幾次就能創出自己的風格。臉部與眼睛的畫法在下頁有專文介紹，在那之前先用短毛極細的面部專用畫筆描繪下列部位。

・眼影的位置和眼窩緊緊相連。

・上眼臉粗而下眼臉細。

・睫毛不可垂直往上捲。

・眼珠和下眼臉加些土黃色，使眼部看起來更深邃。

・嘴唇愈小愈好。當然富士山形成小小的弧線當作嘴唇。

臉部輪廓很深時，不用特別強調眼的輪廓，只需自然呈現自然眼部的輪廓。

失敗時用筆沾水拭去畫錯的部分，再塗一層膚色，徹底蓋過錯誤的痕跡，但是一再的錯誤會使表面髒兮兮的，所以上色不妨在素描簿上多練習幾次減少失敗的發生率。

眼部的畫法 基本 A 先畫眼影固定眼睛的位置，再用深咖啡色描繪上眼瞼，眼珠緊連著上眼瞼，睫毛外側彎曲。	基本 B 在基本 A 畫法中二層同心圓畫失敗時，全部塗黑就成基本 B 的畫法，加入白色或藍色，錠藍色的星印更能表現眼珠的神韻，但應避免和眼影同色。
應用 1 眼瞼向下傾斜表現眼尾的稜角，眼尾部分用細線塗滿。	應用 2 上眼瞼成～字形，下眼瞼短，四周用細橫線補滿，男性用。
應用 3 以白色小圓圈表現瞳孔，四周圍滿白色小圓圈。	應用 4 上眼瞼稍粗，雙眼皮和眼頭距離較寬，像妖豔的眼睛。
應用 5 眼睛邊緣用水藍色或白線輕描，眼珠空白部分用水藍色塗滿。	應用 6 下眼瞼和眼珠距離比基本 B 的下眼稍寬一點，睫毛經下一筆帶過。
應用 7 上下眼瞼互不對稱，上眼瞼直且粗，而下眼瞼則多加些變化，眉毛細且短。	應用 8 上眼瞼微向上彎，縮短和下眼瞼之間的距離，眉毛弧度和上眼瞼配合。
應用 9 這種畫法的特色在於幹練的雙眼皮畫法，眼珠和下眼瞼之間用水藍色。	應用 10 閉著眼睛的畫法，睫毛的畫法略作變化。
口的畫法　＜基本＞ 1.紅色弧線。 2.嘴唇稍厚，嘴角清爽。 　　　　3.中間塗滿紅色。	應用 1 可愛唇型的畫法，強調小女孩的特色 應用 2 簡單的畫法，先用唇筆畫上小小的「︶︶」字 應用 3 描上橫線，上下唇都要描成 O 型，像小孩子的嘴 應用 4 唇

最後一道著色手續

　　爲了掌握洋娃娃的韻味，統一整體的色調，必須經過最後一道著色的手續。例如當您想讓作品呈現藍色的整體美感時，顏料充分乾燥後，除皮膚之外，再薄薄地塗上一層藍色，如此一來，即使原本不平衡的配色，在藍色的掩蓋之下，也會消失於無形，使作品呈現透明之感。

　　最後一道著色手續中，常被運用的顏色包括藍色系、深綠色系、深咖啡色系等。特別是深咖啡色系，能使作品呈現穩定的韻味，和華麗的美感，適合用在艷麗的配色上。

　　另外著色後，如果色調不平衡，或流於低俗，甚至太沈悶，可以用較粗的筆沾水輕刷一遍。

　　刷過之後，有些部分顏色變淡，有些部分仍然保留濃重的顏色，使作品全體產生意想不到的樸素與高級的美感。（這個時候，應避免再塗顏料）

8.塗上天然漆之後就完成

　　著色後放置 1 天左右，待顏料乾燥後，再上一層天然漆，天然漆有增艷的效果，能防止顏料剝落，防止做品破損，塗上一層天然漆，好比塗上一層保護膜。

　　上天然漆是最後一道手續，塗時注意是否有起泡的現象，或殘留筆痕在上面。

上天然漆的注意事項

　　和高級家具上天然漆的方法相同，薄薄地往復多刷幾次的效果，比一次塗大量天然漆的效果，更能展現作品的質地和光澤。

　　先筆上沾足天然漆，在臉部滴 1～2 滴。注意千萬不可擦掉。

　　接著由頭部往下順序滴下去。

筆不可在容器內攪動。作品上出現泡沫時，在筆尖處彈二三下就可以了。

　　用刷的方式會使作品流下毛筆的筆跡，所以採取滴的方式，注意絕對不可用塗的，特別是臉部，光滑細膩的質感是非常重要的。

　　凹陷處積留的天然漆，乘它尚未乾燥前，立刻用筆除去。

　　第二次天然漆的量要多，等完全乾燥之後，再薄薄起上第 2 層天然漆？

　　粘土尚未完全乾燥，或著色後立刻上天然漆，會使作品的光澤大打折扣，甚至造成天然漆剝落的結果。

薄霧塗色法

　　57－18下兩天房子裡籠罩著霧氣，天然漆裡含高量水分，塗在作品上，使作品看起來像裹著一層紗一樣，有朦朧的美感。

　　實際運用時，利用浴室的蒸氣便能輕鬆完成，天然漆上得愈薄愈佳。

　　另外，可隨各人喜好，決定是否上天然漆，不上的話，會使作品展現質樸的美感。珍珠色系的作品適合採取這種作法。但是保存上要特別小心，因爲沒上天然漆的作品比較容易破。

9.作品的擺設

　　使用櫃子或墊子時不需使用其它的配件，只須在瓶子底下墊一層毛毯或和紙即可。毛毯的大小應略小於瓶子，用接著劑黏合。和紙的話，先黏在瓶底，再開始創作。

　　作品變舊以後，用乾布擦一擦乾淨，再上一層天然漆，就會展現全新的風貌。

　　作品摔碎一部分時，用木工專用接著劑黏合，在空隙處稍微塗一點顏料，用噴霧式天然漆噴在該部位上，裂縫就會完全消失。

應置於陰涼的場所。

10.創造作品的風格

製作洋娃娃時最重要的是，創造屬於自己的作品風格。小小的胸部，微側的頭部，與豐富的表情足以表現出少女的氣息。運用頭部傾斜度的變化，胸部的大小、手腕的粗細，可以表現作品中人物的年齡。有一個笑話說一個初學娃娃製作的人，拿起一個成品，就一板一眼地臨摩一番，結果連樣本的缺點都照抄不誤。這個笑話告訴我們，無論以什麼作品做為臨摩的對象，第一步要先對該作品，作一通盤性的檢討，以犀利的眼光，找出作品的美感來源，做為創作的靈感，在這種創作過程下，作出來的作品您可能不甚滿意，它卻是塑造自己風格的必經過程。

本書是初學者的入門書，所以製作上，都以玻璃瓶作為輔助器具，從第 20 頁起進入創作階段，創作者必須發揮高度的想像力。各位在著手創作之前，要先有腹案，喜歡繪畫人，可以先畫草圖，我則是乘靈感未消失前，嘔心製作。

有人問我，該如何尋找創作靈感，事實上每個人的靈感來源都不同，並沒有特別的方法可循，凡是兒時的回憶、未來的願望都可做為創作的題材，一朵花的靈感也能擴大成一個童話世界。

另一個創作上的重點在於平衡感。像第 24 頁、或第 35～36 頁的作品，娃娃、椅子、樹木在配置上，如果平衡感不夠，會使作品呈現浮動、不安定的感覺。所以在製作上，應先決定主題，再決定副題的位置，配合自己的風格，就能呈現自然、美妙的平衡感。

我深信一部好的作品誕生，是平常仔細觀察、體會使心靈感動的結果

11.大膽與悠閒

紙黏土的製作有令人廢寢忘食的魅力，因此每個到班上學習的學生，都展現令人感動的學習慾望。雖然創作熱情是創作上不可或缺的要件，但是在這裡要提醒各位一件事。

希望各位在熱情之餘，不可失去客觀評斷作品的眼光與怡然自得的創作態度。

過於注意細節，容易錯失整體的平衡感，所以作完一個階段之後，不妨停下來，站起來從不同的角度重新審視自己的作品，找出不自然的部分，加以修正。不僅造型的時候如此，著色的時亦不可忽略此一步驟。

造型完成，上好色後，擺個 2～3 天，再以客觀的態度重新審視自己的作品，時間能冷卻創作時的熱情，增加創作者客觀的批判能力。

怡然自得的心情，使創作者能時時掌握全體性的平衡感，大膽地進行創作。許多人雖對洋娃娃的製作，懷有滿腔熱情，卻因為過於神經緊張，導致無功而返，而失敗收場。80％的怡然自得心情和好的作品有密不可分的關聯性，以安穩的心情，一點一滴地完成的作品，呈現出俐落的整體美，當您再想動手修正時，作品就算大功告成了，這便是我所謂的「80％的怡然自得心情」。

粘土之所以盛行不輟，是因為紙黏土文而不火的素材，使創作者能自由的表現自己的夢想與願望，當初我之所以毅然決然地投入創作的行列，就是希望能推展這種樂趣至每個角落。關於洋娃娃的製作要點，已經整理成上述幾個要點，只望能協助各位進入愉快的紙黏土世界，是為至幸。

（Q1）　請問如何將黏土延展或一薄片，有什麼訣竅？

（A1）　訣竅在於黏土的柔軟度。用手指充分擠壓、反複折疊，直到柔軟為止，搓揉的工夫下得深，黏土的彈性增加、延展性變強。您的問題可能出在黏土的柔軟度不夠。要延展黏土成2～3mm的厚度時，必須由中央向四周擠壓，擠壓時一氣呵成是很重要的，否則黏土表面容易出現縐紋。當黏土表面出現縐紋時，先剝下塑膠袋，用手掌將黏土表面壓平，再延展一次。塑膠袋應時常翻過面來，檢查是否有裂縫。

黏土的厚度是達5mm左右並不容易，這時候您不妨，先將黏土充分搓揉之後，放進塑膠袋內，用腳來踩，這樣就輕鬆多了。

乾燥的空氣易使黏土表面龜裂，風大的日子要注意關窗，電扇的使用也要留心。

（Q2）　黏土容易變得黏呼呼的，是否因為手掌太熱的關係？

（A2）　如果您有這種煩惱，不妨準備一桶水，隨時放在身邊，用冷水降低雙手的溫度。一般人可能也有類似的困擾，工作時黏在手指或手掌上的黏土，如果不立刻拍掉，等它乾了以後，黏在黏土表面上，像長絨毛一樣，非常不好看，這個時候可以準備一條溼毛巾，隨時保持手部與工作台的清潔。

（Q3）　娃娃衣服上的垂飾、縐摺，在做的時候，該注意那些事項？

（A3）　粘土的厚度要均勻，並且要薄，這是第一要件，厚度以2mm為最上限，面積小的時候，厚度更薄，以1mm為上限。當您認為已經達到理想的厚度時，該再用桿麵棍輾個2～3回，這才是真正的理想厚度。

延展過的黏土，中央總比四周來得厚，為了使黏土的厚度畫一，黏土的面積應略大於必要的面積。黏土約厚度要很薄時，應把黏土放在塑膠袋下，用桿麵棍輾過。做衣服時，縐摺的大小、位置應以自然為先，大縐摺之間加幾道小縐摺是理想的做法。

（Q4）　在薄薄的粘土上做裙子或洋裝的時候，粘土一下子就被我弄破了，怎麼辦才好？

（A4）　就您的情況來看，問題可能出在黏土的柔軟度不夠，在過於乾燥的黏土上做縐摺，會在縐摺處產生裂縫。

另外紙黏土上的水份極易蒸發，延展過的黏土，若不儘早進入製作階段，即使輾得再平，表面上都會產生細小的裂縫，各位在製作的時候，要大膽而迅速。

粘土表面出現裂縫時，待它乾燥後，另用溼黏土補滿裂縫，粘土抹平，再用砂紙磨平。

黏土出現重大的破損時，用剪刀剪掉該破損部分，重新用黏土補足該破損部分。破損很小時，用充分搓揉的黏土補滿，再用砂紙磨平。

無論身體上的那一種配件都一樣，如果做的速度太慢，黏土乾燥以後很難黏上去。如果您還不熟練，不妨請人替您牽著配件的一端，好讓您牽輕鬆而迅速的黏上去。

● 作法

1.身體的作法

參照第4頁的身體基本作法的說明，做好身體後，把頭黏上去。

2.裙子的穿法

延展黏土成1.5mm的厚度，剪下直徑60cm的圓，於中心偏後處挖一個直徑3cm的小圓洞（或橢圓），在大圓圈的周圍用手指掐出花邊，從頭頂套下去，黏在腰部。一邊黏一邊做出裙子的縐摺，使呈現裙擺的波浪。（參照第11頁）

3.手的作法

參照第6頁的手腕作法，將手黏在肩上，手肘處略為彎曲，手指向前。

4.胸部荷葉邊的作法

延展黏土成1mm的厚度，剪下如下圖所示左、右用下弦月形狀黏土2枚。

5.胸部荷葉邊的穿法

步驟4所裁下的2片黏土外環，用手指掐出荷葉邊（作法和裙子的作法相同），由前到後，一邊兒黏在身體上，一邊兒做出縐摺，一片完成後，再黏第二片。

6.頭髮的作法

延展黏土成2mm的厚度，如下圖所示，將完成的頭髮黏在頭頂上，髮尾捲曲（參照第53頁浪漫髮型的作法）。額頭上編一條小辮子黏上去，兩邊各黏2片小葉子。

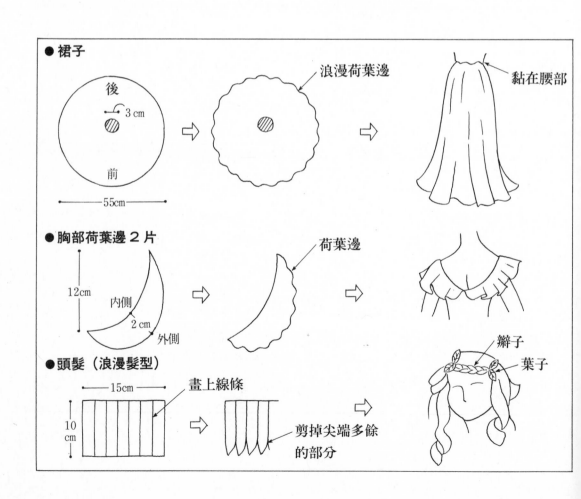

● 裙子

後　　3cm　　浪漫荷葉邊　　黏在腰部

前

55cm

● 胸部荷葉邊2片

荷葉邊

12cm　　內側　2cm　外側

● 頭髮（浪漫髮型）

辮子　葉子

15cm　　畫上線條

10cm　　剪掉尖端多餘的部分

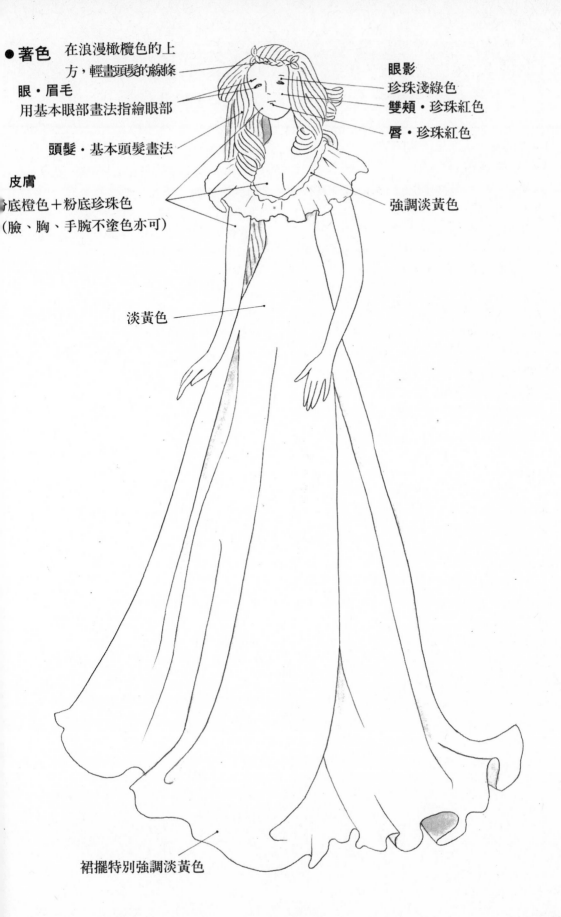

● **著色**　在浪漫橄欖色的上
　　　　方，輕畫頭髮的線條

眼影
珍珠淺綠色

眼・眉毛
用基本眼部畫法指繪眼部

雙頰・珍珠紅色

唇・珍珠紅色

頭髮・基本頭髮畫法

皮膚
粉底橙色＋粉底珍珠色
（臉、胸、手腕不塗色亦可）

強調淡黃色

淡黃色

裙擺特別強調淡黃色

●作法

1.做身體部份

參照第四頁，依基本方式做好身體部分，再將臉附著上去。

2.穿上裙子

將粘土厚度延展 2mm 左右，以壓型薄片做成模型，取下圖一般大小的形狀。在 A 上做好褶襞，再黏貼於腰上。之後，在裙子上做成適當的膨脹度，再將裙擺向內側折入。

3.穿上襯衫

將粘土厚度延伸 1mm ，取下圖同樣之大小兩張左右（前後身）。由胸黏貼至腰，將兩手重疊，連接的地方以手虎口連接。

4.穿上圍裙，繫上蝴蝶結

參照第 13 頁，取圍裙，穿在裙子的上面。蝴蝶結的綁法示參照第 13 頁。

5.黏上手腕

參照第六頁製作手腕，再將手腕黏接於肩膀（將左膀做銳角性的彎曲），再將手的前端輕輕地重疊。

6.黏上袖子

將黏土延伸 1mm 左右，取下圖兩片同樣大小的袖子，在袖口做褶襞，將其弄膨脹，再黏接於肩上，將袖口緊縮黏於手臂上。

7.黏上頭髮

將黏上以彎砂輪擠出，將數條黏土黏成前面額頭的頭髮。再將前面額頭的頭髮輕輕地往內捲。接著，將旁邊的頭髮往外捲，將前端黏子附著上。做小花裝飾在右邊。

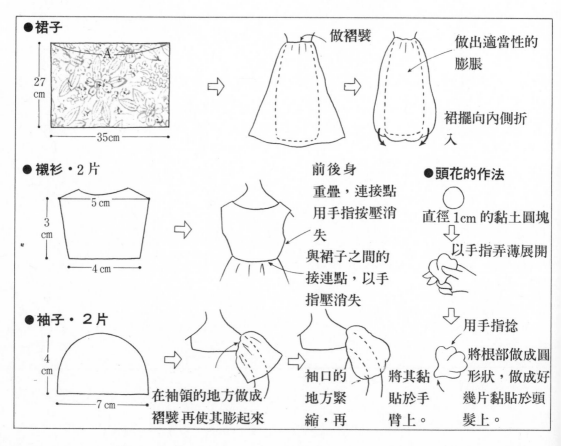

●裙子　做褶襞　做出適當性的膨脹
27 cm　A　35cm　裙擺向內側折入

●襯衫・2 片　5 cm　3 cm　4 cm　前後身重疊，連接點用手指按壓消失　與裙子之間的接連點，以手指壓消失

●袖子・2 片　4 cm　7 cm　在袖領的地方做成褶襞 再使其膨起來　袖口的地方緊縮，再　將其黏貼於手臂上。

●頭花的作法　直徑 1cm 的黏土圓塊　以手指弄薄展開　用手指捻　將根部做成圓形狀，做成好幾片黏貼於頭髮上。

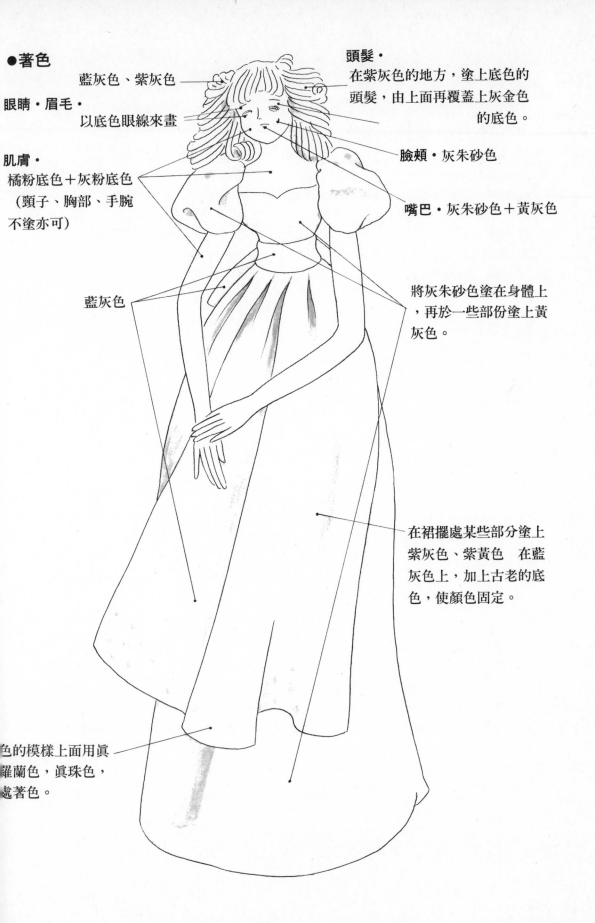

●著色

眼睛・眉毛・
以底色眼線來畫

藍灰色、紫灰色

頭髮・
在紫灰色的地方，塗上底色的
頭髮，由上面再覆蓋上灰金色
的底色。

肌膚・
橘粉底色＋灰粉底色
（頸子、胸部、手腕
不塗亦可）

臉頰・灰朱砂色

嘴巴・灰朱砂色＋黃灰色

藍灰色

將灰朱砂色塗在身體上
，再於一些部份塗上黃
灰色。

在裙擺處某些部分塗上
紫灰色、紫黃色　在藍
灰色上，加上古老的底
色，使顏色固定。

色的模樣上面用眞
羅蘭色，眞珠色，
處著色。

夏日繁生的樹蔭下 製作方法

●材料──空瓶・筷子・鐵絲・壓型薄板・打孔機・彎砂輪・紙粘土（500g）2個

●作法

1.製作身體。

參照第四頁，依基本方式製作身體，再將臉黏上去。

2.穿上裙子。

將黏土延伸1.5mm的厚度，以押型薄片做好模樣，取如下圖一般大小的形狀。將A做成前面的裙子，將A盡量往前拉，再將（B）的裙子黏上。黏接的地方，以手指弄勻。裙擺向內側輕輕折入。

3.戴上皮帶

取下圖同樣大小的皮帶，在兩端以打孔機做成圓形的形狀。中間的裝飾請參照第十五頁。

4.後面綁上絲帶

參照第13頁，製作絲帶，綁在後面腰上。

5.黏上手臂

參照第6頁製作手臂，再黏接於肩上。將手軸彎曲，使手在正面做交叉狀。

6.襯衫、穿上袖子

將粘土厚度延伸厚度1.5mm，以壓型薄板做好模型，取下圖同樣大小的形狀，穿在胸上。同樣地以粘土做成袖子穿上。胸口、袖口與腰以同樣的蕾絲來裝飾。

7.黏上頭髮

以彎砂輪將粘土弄成細條狀，以直捲的頭髮，由兩邊開始黏。將頭髮的髮梢稍作變化，使頭髮看起來自然。

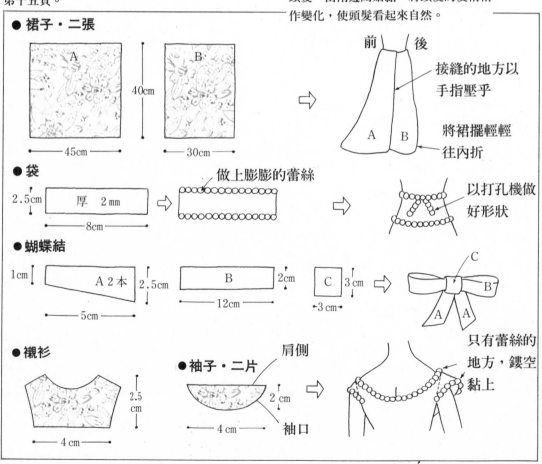

● 裙子・二張
A　40cm　45cm
B　30cm

前　後
接縫的地方以手指壓乎
A　B
將裙擺輕輕往內折

● 袋
2.5cm　厚　2mm　8cm
做上膨膨的蕾絲
以打孔機做好形狀

● 蝴蝶結
1cm　A 2本　5cm
2.5cm
B　2cm　12cm
C　3cm　3cm
C　B　A A

襯衫
只有蕾絲的地方，鏤空黏上

● 襯衫
2.5cm　4cm

● 袖子・二片
肩側
2cm　4cm
袖口

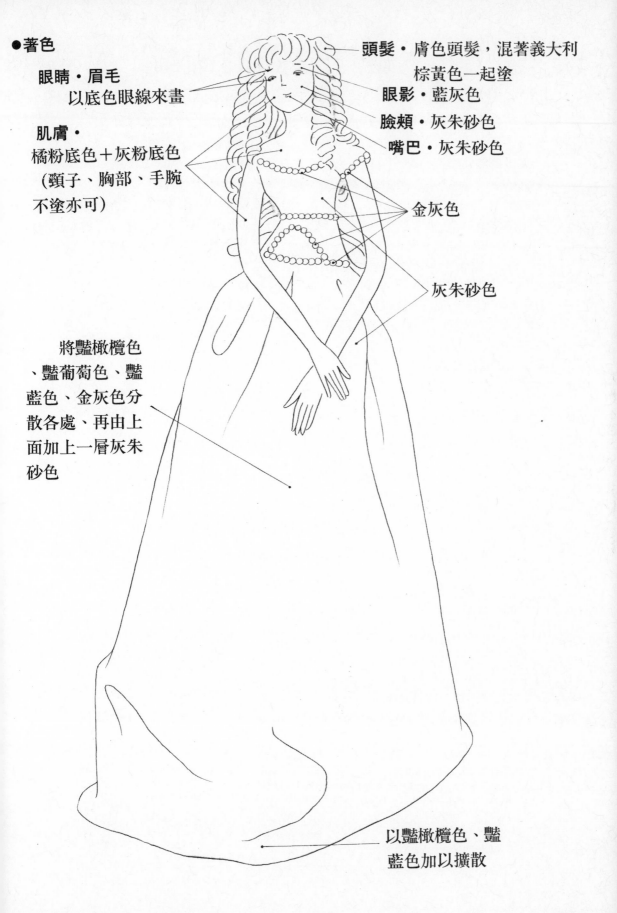

●著色

頭髮・膚色頭髮，混著義大利
棕黃色一起塗

眼睛・眉毛
以底色眼線來畫

眼影・藍灰色

臉頰・灰朱砂色

嘴巴・灰朱砂色

肌膚・
橘粉底色＋灰粉底色
(頸子、胸部、手腕
不塗亦可)

金灰色

灰朱砂色

將豔橄欖色
、豔葡萄色、豔
藍色、金灰色分
散各處、再由上
面加上一層灰朱
砂色

以豔橄欖色、豔
藍色加以擴散

第16頁　煙雨朦朧的山脈　製作方法

● 材料──空瓶、筷子、鐵絲、紙粘土（500g）2個

● 作法

1.做身體部分

參照第四頁，依基本方式做好身體部分，再將臉附著上去。

2.穿上裙子

將粘土厚度延展 1.5mm 左右，取下圖一般大小的形狀 2 片。第一片取大的縫褶附著在前面腰上，再朝左下方取大的褶飾，將裙擺向裏折。第二片在 B 處做百摺，黏貼於後面的腰上，一邊整理前面裙子的部分，另一方面將後面部分稍稍往後拉，再將裙擺往裏折。

3.黏上腰部的裝飾

將粘土厚度延展 1mm 左右，取下圖同樣大小。將 A 與 A 端向內側折入，寬約 5～6cm，做成

蝴蝶結形狀，黏貼於右腰上。

4.黏上手腕

參照第 6 頁，製作手腕，黏貼於肩上。左手腕將手軸彎曲，做出剛好可以拿瓶子的大小空間。

5.穿上襯衫

將粘土厚度延展 1mm，取下圖一般大小的形狀，在 A 處做褶襞黏貼於右肩上，斜流向於左腰，再繞於後腰上由右肩至左腰加入褶飾。

6.黏上頭髮

參照第 17 頁製作頭髮，黏貼於頭上。

7.製作瓶子，放於手上

以直徑 7cm 左右的粘土硬塊爲中心，將手指插入中間，做成瓶子的形狀，用左手捧著。

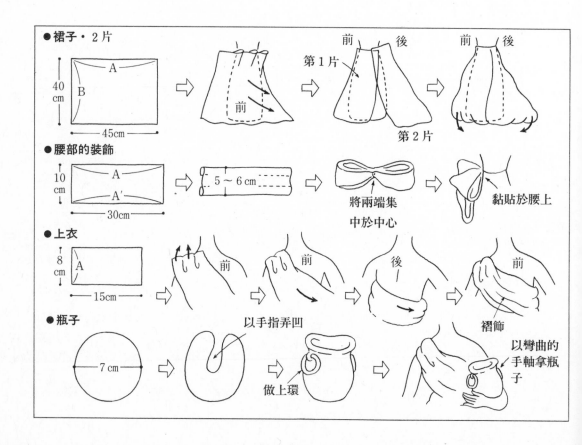

66

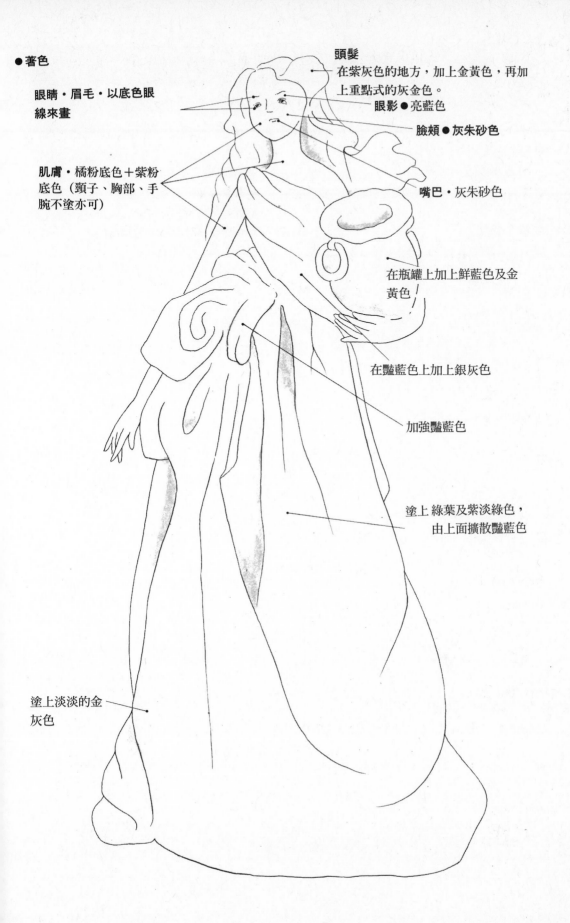

● 著色

頭髮
在紫灰色的地方，加上金黃色，再加
上重點式的灰金色。

眼睛・眉毛・以底色眼
線來畫

眼影●亮藍色

臉頰●灰朱砂色

肌膚・橘粉底色＋紫粉
底色（頸子、胸部、手
腕不塗亦可）

嘴巴・灰朱砂色

在瓶罐上加上鮮藍色及金
黃色

在豔藍色上加上銀灰色

加強豔藍色

塗上 綠葉及紫淡綠色，
由上面擴散豔藍色

塗上淡淡的金
灰色

早晨莊重的曲調　製作方法

材料—空瓶、筷子、鐵絲、押型薄片、彎砂輪、紙黏土（500g）2個

● 作法

1.做身體部份

參照第四頁，依基本方式做好身體部份，再將臉附著上去。

2.穿上裙子

將黏土厚度延展1.5mm，如下圖取A、B兩片裙。在A之中，以押型做出模樣。在A的a邊，一邊做褶襞，一邊黏於腰上。將b邊黏於臀圍上，再於上面做出褶飾，加上一點變化。若黏上A完畢之後，再將B折2折，以C點黏貼後面的腰部。將重疊的兩張弧形錯開，由後面繞至2邊弄成波浪狀，做出形狀。

3.黏土手臂

參照第6頁製作手臂，黏貼於肩上。將手軸彎曲，使手掌朝向內側。

4.上衣、黏貼胸部的荷葉邊

將黏土厚度延伸1.5mm，取下圖同樣的大小。將上衣黏至胸的位置，與腰的接縫，以手指弄勻。背部亦相同，若黏上上衣，在荷葉邊上做上皺褶，由正面一直黏貼至肩部。

5.黏貼頭髮

以彎砂輪將黏土絞出，弄成好幾束，將前端一邊扭轉，一邊黏上去。

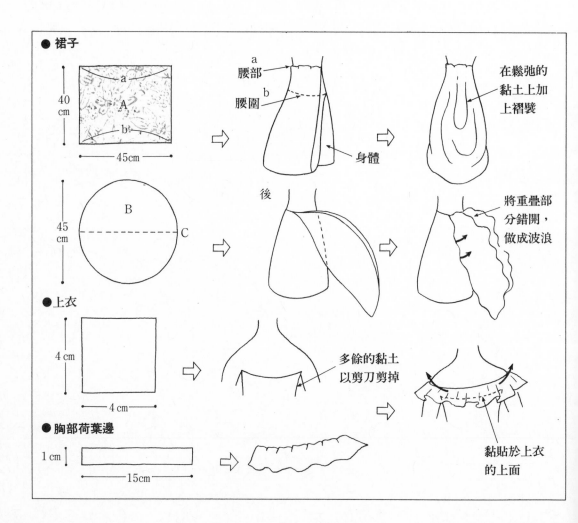

● 裙子
　a 腰部
　b 腰圍
40cm
A
45cm
B
45cm
C
身體
後
在鬆弛的黏土上加上褶襞
將重疊部分錯開，做成波浪

● 上衣
4cm
4cm
多餘的黏土以剪刀剪掉

● 胸部荷葉邊
1cm
15cm
黏貼於上衣的上面

●著色

眼睛・眉毛・
　　以底色眼線來畫

頭髮
重點式加上灰藍色，再
塗上底色頭髮。

眼影●藍灰色
臉頰●灰橘色

肌膚
・橘粉底色＋灰粉底色
（頸子、胸部、手腕不
塗亦可）。

嘴巴●灰朱砂色

豔橄欖色

在豔橄欖色上加
藍灰色

灰藍色

灰橘色

在豔橄欖色上加
金紫色

豔橄欖色・棕橘色
，及棕藍色混在一
起

棕藍色

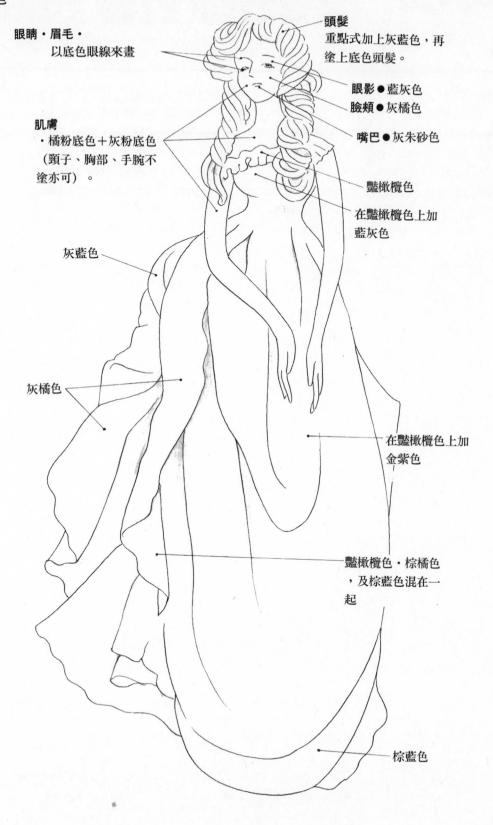

●材料—空瓶子、筷子、鐵絲、壓型薄片、刻印（參照110頁）

●作法

1.做身體部分

參照第四頁，依基本方式做好身體部分，再將臉附著上去。

2.穿上裙子

將黏土厚度延展 2mm 左右，以壓型薄片做成模型，取下圖一般大小的形狀各一片。首先在 A 的 a 處做皺折黏貼於腰上，左前方做流線形狀，將裙擺的地方往內側折入。接著在 B 的 a 處做好褶襞，黏貼於後面腰上。在兩稍稍前面的地方與 A 重疊，看全體的平衡感，做好形狀，將裙擺的地方往內側折入。

3.黏上手臂

參照第 6 頁製作手臂，再黏於肩上。將手腕做扭曲的型態，做出手部的表情。

4.穿上袖子

將黏土厚度延展 1.5mm，取下圖一般大小的東西 2 片。在 A 的地方取縫褶，再粘貼於肩上，一邊做出皺褶，於手腕的地方做出捲褶，黏貼於手的前端。袖子在朝袖口的外側做出形狀。

5.穿上裙子

將粘土厚度延展 1.5mm 厚度，取下圖一般大小的形狀。在胸口處以刻印按出模樣，再黏貼於胸上。與裙子的接縫以手指弄勻。

6.黏上頭髮

將粘土以彎砂輪絞出，做成數條黏起來，右側至後面為流線型的感覺，在左側垂至肩部的地方做成大波浪。

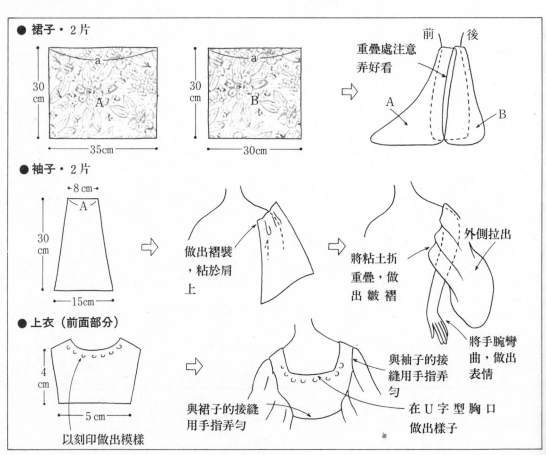

● 裙子・2片

30cm

A

35cm

30cm

B

30cm

前　後

重疊處注意弄好看

A

B

● 袖子・2片

8 cm

A

30cm

15cm

做出褶襞，粘於肩上

將粘土折重疊，做出皺褶

外側拉出

將手腕彎曲，做出表情

● 上衣（前面部分）

4cm

5cm

以刻印做出模樣

與裙子的接縫用手指弄勻

與袖子的接縫用手指弄勻

在 U 字型胸口做出樣子

● 著色

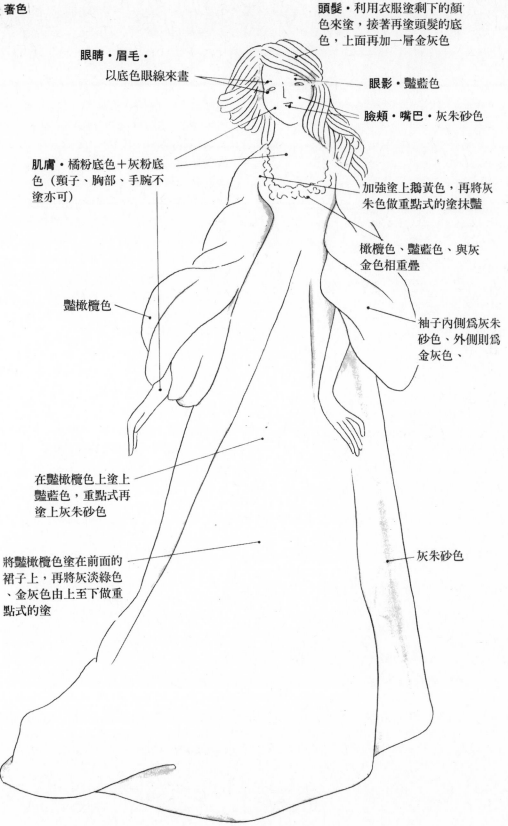

頭髮・利用衣服塗剩下的顏
色來塗，接著再塗頭髮的底
色，上面再加一層金灰色

眼睛・眉毛・
以底色眼線來畫

眼影・豔藍色

臉頰・嘴巴・灰朱砂色

肌膚・橘粉底色＋灰粉底
色（頸子、胸部、手腕不
塗亦可）

加強塗上鵝黃色，再將灰
朱色做重點式的塗抹豔

橄欖色、豔藍色、與灰
金色相重疊

豔橄欖色

袖子內側為灰朱
砂色、外側則為
金灰色、

在豔橄欖色上塗上
豔藍色，重點式再
塗上灰朱砂色

將豔橄欖色塗在前面的
裙子上，再將灰淡綠色
、金灰色由上至下做重
點式的塗

灰朱砂色

第22頁 爲大地所擁抱的紫丁花草

材料─空瓶、筷子、鐵絲、押型薄片、刻印、彎砂輪、　製作方法
紙粘土（500g）2個

● 作法

1.做身體部分

參照第四頁，依基本方式做好身體部分，再將臉附著上去。

2.穿上裙子

將粘土厚度延展1.5mm，黏土押型的模樣，再於裙擺處蓋上核印，做好模樣，取下圖一般的形狀。首先在前面裙子，稍稍在腰下部的地方做好皺褶黏貼。腰部分的皺褶部分弄平順。之後，在後面裙子的部分，於腰部充分做皺褶黏貼上。

3.黏土圍裙

將黏土厚度延伸1mm，取下圖一般大小的形狀，三邊用手指做出荷葉邊。同時在裙擺處，由下面開始3cm的地方做出荷葉邊。做好的圍裙黏在腰上，做出流線形。

4.黏上手臂

參照第6頁製作手臂，黏在肩上。右手自然垂下，左手在手軸的地方彎曲，將前端朝上，與頭部以膠帶連接，使其乾燥。

5.穿上衣

將粘土的厚度延展1mm，以圓頭刮刀做出皺褶，取下圖一樣大小的形狀。在胸口的地方打好小繩可通過的孔，將細的小繩粘土穿過孔。

6.穿上袖子

將粘土厚度延展1mm，以圓頭刮刀做出斜線的皺褶，取下圖同樣大小的形狀。將袖口的地方摺疊，再黏貼於肩上。

7.圍裙的胸部、黏上蝴蝶結

將粘土的厚度延展1mm，取下圖同樣大小的形狀，黏在上衣的上面，再腰部的地方將圍裙黏貼上去。在肩部的繩子及肩部上做出波浪狀，後面腰部的地方再黏上蝴蝶結。

8.黏上頭髮

將粘土以彎砂輪絞出，做出流線形狀，再編麻花瓣裝飾於前頭部的地方。

9.製作籃子

將粘土厚度延展2mm，做成圓形，彎砂輪所絞出的黏土全面覆蓋，將周圍做成籃子的形狀，再放於肩上。

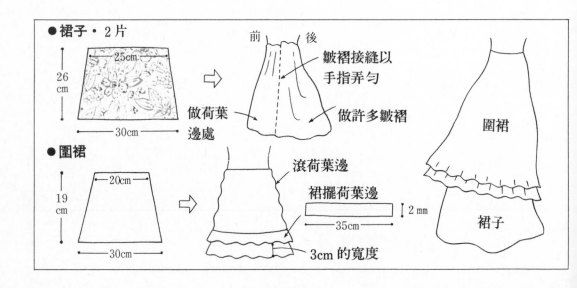

● 裙子・2片　25cm　26cm　30cm　前　後　皺褶接縫以手指弄匀　做荷葉邊處　做許多皺褶　圍裙

● 圍裙　20cm　19cm　30cm　滾荷葉邊　裙擺荷葉邊　35cm　2mm　3cm 的寬度　裙子

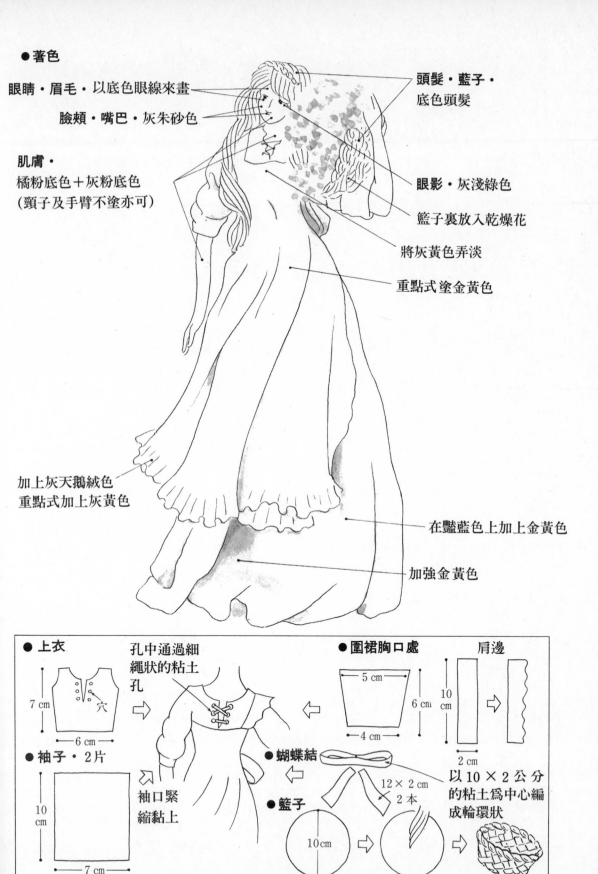

● 著色

眼睛・眉毛・以底色眼線來畫

臉頰・嘴巴・灰朱砂色

肌膚・
橘粉底色＋灰粉底色
(頸子及手臂不塗亦可)

頭髮・藍子・
底色頭髮

眼影・灰淺綠色

籃子裏放入乾燥花

將灰黃色弄淡

重點式塗金黃色

加上灰天鵝絨色
重點式加上灰黃色

在豔藍色上加上金黃色

加強金黃色

● 上衣

7 cm
6 cm
穴

孔中通過細
繩狀的粘土
孔

● 圍裙胸口處

5 cm
4 cm
6 cm

肩邊

10 cm
2 cm

● 袖子・2片

10 cm
7 cm

袖口緊
縮黏上

● 蝴蝶結

12 × 2 cm
2 本

● 籃子

10 cm

以 10 × 2公分
的粘土爲中心編
成輪環狀

73

第23頁　　風中吹散的青蝶　　製作方法

●材料—空瓶、筷子、鐵絲、押型薄片、彎砂輪、
紙黏土（500克）3個

●作法

1.做身體部份

參照第四頁，依基本方式做身體部分，再黏上臉。讓身體稍稍傾斜向前如照鏡子一般。在身體部份黏上右腳穿上鞋子。

2.穿上裙子

將粘土厚度延展1.5mm，以壓型薄片做出模樣，取下圖一般大小的形狀4片。在A裙子處，一邊做皺褶，前後各貼上一片。前面的裙子將裙擺往內側折3公分，讓穿著的鞋子能看見，後面的裙擺則稍稍往外翻起。第一片黏上完了之後，將B裙子的裙擺往內側折3公分，穿在A裙子的上面。將A裙子的裙擺做4公分左右的延伸，後側亦相同。

3.黏上手臂

參照第6頁製作手臂，再黏於肩上。將右手稍稍彎曲，左手將手軸貼於外側，手的前端朝向內側。

4.穿上上衣

將粘土厚度延展1mm，取下圖同樣大小，在橫斷面以手指做出皺褶再穿於胸上。由右肩斜穿過手臂下。

5.穿上袖子

將粘土厚度延展1mm，取下圖同樣大小的形狀，在A處做皺褶，黏貼於左手腕的手軸上。朝著肩膀一邊做荷葉邊一邊粘上去。

6.黏上頭髮

以彎砂輪將粘土絞出黏於頭上，將前面往後面做出流線形狀。頭頂上用手指沾水，使接縫的地方消失。

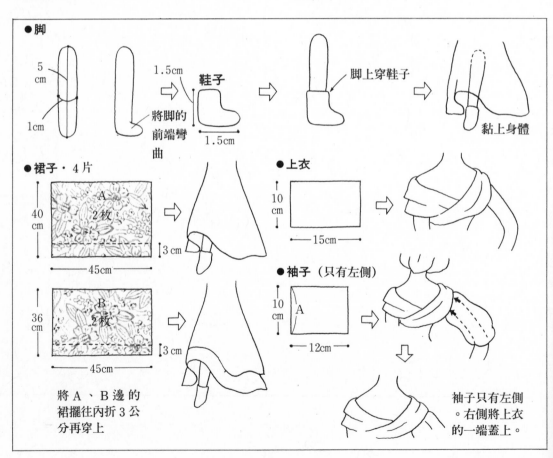

●脚

5cm
1cm
1.5cm
鞋子
1.5cm
將脚的前端彎曲
脚上穿鞋子
黏上身體

●裙子‧4片
A 2枚
40cm
45cm
3cm

B 2枚
36cm
45cm
3cm

將A、B邊的裙擺往內折3公分再穿上

●上衣
10cm
15cm

●袖子（只有左側）
10cm
A
12cm

袖子只有左側。右側將上衣的一端蓋上。

●著色

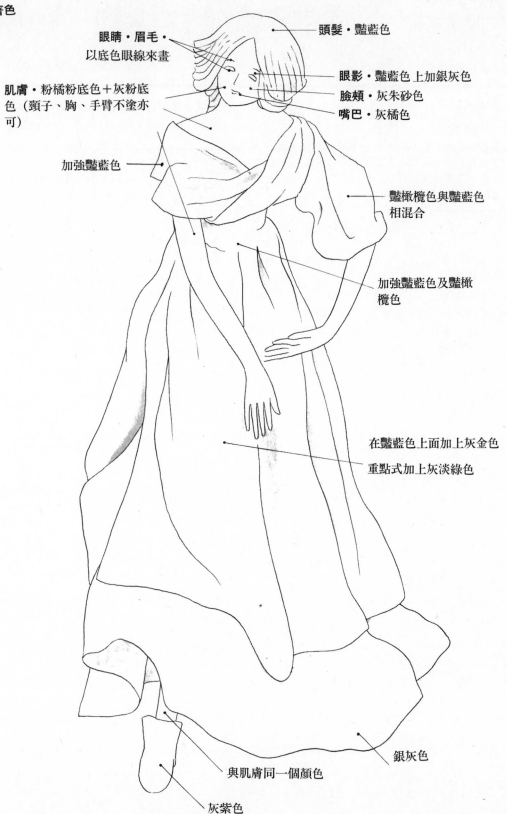

眼睛・眉毛・
以底色眼線來畫

頭髮・豔藍色

眼影・豔藍色上加銀灰色

肌膚・粉橘粉底色＋灰粉底
色（頸子、胸、手臂不塗亦
可）

臉頰・灰朱砂色

嘴巴・灰橘色

加強豔藍色

豔橄欖色與豔藍色
相混合

加強豔藍色及豔橄
欖色

在豔藍色上面加上灰金色

重點式加上灰淡綠色

與肌膚同一個顏色

銀灰色

灰紫色

第24頁　　樹冠中的沈思　　製作方法

●材料—空瓶、筷子、鐵絲、彎砂輪、紙粘土（500g）4個

●作法

1.做樹木
在瓶口插上筷子，為了使瓶子的下半部呈現安定感，黏上厚重的黏土。在筷子及鐵絲上，用黏土環繞，做出樹枝狀，黏在瓶子上。葉子也黏上去。

2.做身體部分
將鐵絲插在瓶口，往前做30度傾斜，在前端黏上臉，以黏土做成肉身，再做成身體。做二隻腳，黏在瓶口的位置，再將膝蓋做直角彎曲，再將腳黏在瓶子上。

3.穿上裙子
將粘土厚度延展1.5mm，取下圖同樣大小形狀2片。首先在前面裙子A與B，在AB之間做皺褶，再將膝蓋的地方做荷葉邊包起來，黏於左右胳肢窩下。接著於後面裙子A處做好皺褶，再黏於腰上，將B做成坐著的樣子。

4.穿上上衣
將粘土厚度延伸1mm，取下圖同樣大小的形狀。在A處做皺褶黏於右肩上，一邊做荷葉邊，一邊黏於後面的腰上。

5.黏上手臂
參照第六頁製作手臂，黏貼於肩上。在膝蓋的上面，做好兩手可擺在上面的形態。

6.穿上袖子
將粘土厚度延展1mm，取下圖同樣大小的形狀2片。將A粘貼於肩上，一邊做荷葉邊，一邊捲曲穿於手臂上，袖口朝內側折入。左袖讓肩膀露出穿著。

7.黏上肩飾
將粘土厚度延展1mm，取下圖同樣大小的形狀2片，在A處做皺褶，將兩片組合，黏貼於右肩上。

8.黏上頭髮
將粘土以彎砂輪絞出，將數條束在一起黏貼於頭上。

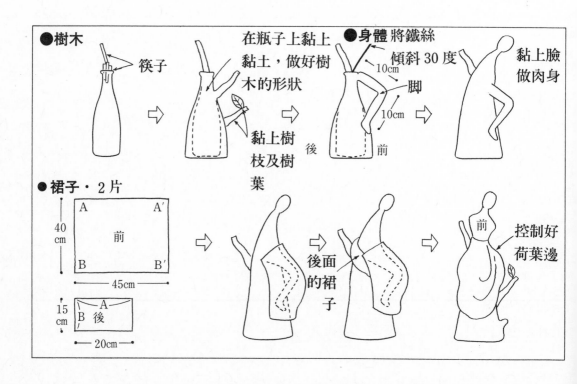

●樹木　筷子　在瓶子上黏上黏土，做好樹木的形狀　黏上樹枝及樹葉

●身體　將鐵絲傾斜30度　10cm　腳　10cm　後　前　黏上臉做肉身

●裙子・2片
A　A'
40cm　前
B　B'
45cm

A
15cm　B　後
20cm

後面的裙子　控制好荷葉邊　前

76

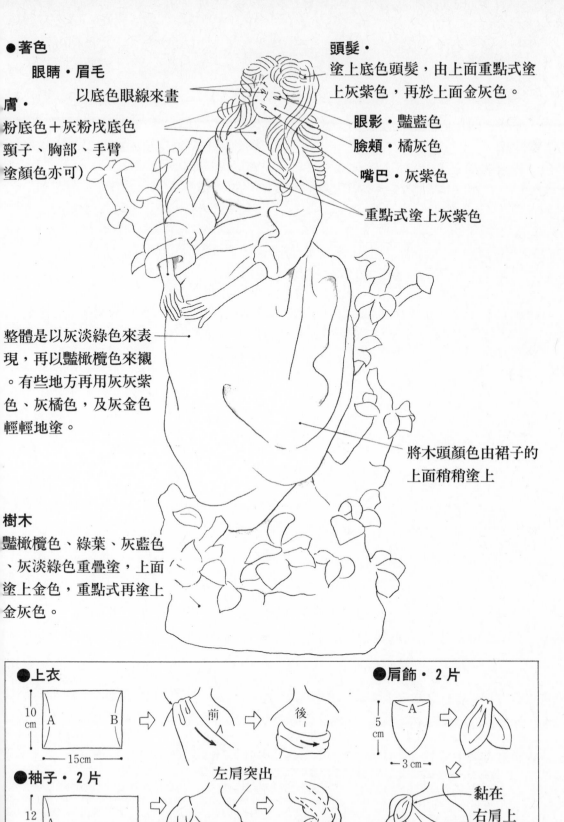

●著色

眼睛・眉毛
以底色眼線來畫

膚・
粉底色＋灰粉戌底色
頸子、胸部、手臂
塗顏色亦可)

頭髮・
塗上底色頭髮，由上面重點式塗
上灰紫色，再於上面金灰色。

眼影・豔藍色
臉頰・橘灰色
嘴巴・灰紫色

重點式塗上灰紫色

整體是以灰淡綠色來表
現，再以豔橄欖色來襯
。有些地方再用灰灰紫
色、灰橘色，及灰金色
輕輕地塗。

將木頭顏色由裙子的
上面稍稍塗上

樹木
豔橄欖色、綠葉、灰藍色
、灰淡綠色重疊塗，上面
塗上金色，重點式再塗上
金灰色。

●上衣

10cm A B
 15cm

⇒ 前 ⇒ 後

●袖子・2片

12cm A
 18cm

做荷葉邊

左肩突出

袖口折入

●肩飾・2片

5cm A
 3cm

⇒

⇓

黏在
右肩上

77

●材料—空瓶、筷子、紙粘土（500克）3個

●作法

1. 做身體部分

參照第4頁，依基本方式做身體，再黏於臉上。做左腳，黏於身上。

2. 穿上裙子

將黏土厚度延伸1.5mm，取下圖同樣大小形狀4片。首先將第一片於A的地方做皺褶黏於右腰上，由裙擺至腳拉開。在上面將第3片黏於右腰上。將裙擺往內側折入，做出荷葉邊。將第4片在A的地方做出皺褶，朝左後方拉開黏上。在裙擺端做荷葉邊。

3. 黏上手臂

參照第6頁製作手臂，黏左肩上。右手將手軸稍稍往後彎，前端向前伸出。

4. 穿上袖子

將黏土厚度延伸1mm，取下圖同樣大小的形狀。在A的地方做皺褶黏在左肩上，一邊將肩蓋住，一邊做出荷葉邊，通過右肩，將B黏於背上。

6.黏上頭髮

以彎砂輪將粘土絞出，以數條束在一起黏在頭上。用手指將黏土做成圖形的小花（參照62頁）裝飾在旁邊。

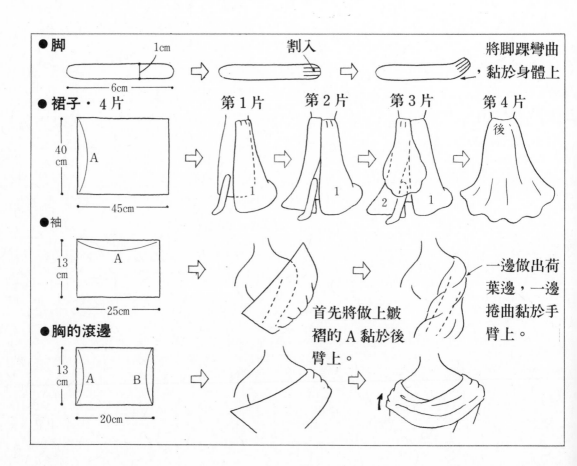

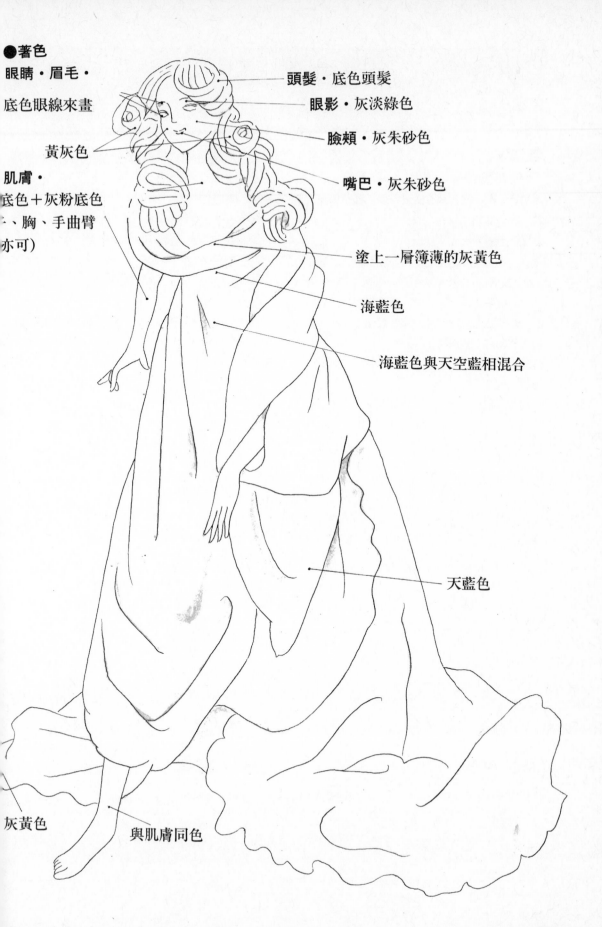

●著色

眼睛・眉毛・
底色眼線來畫

黃灰色

肌膚・
底色＋灰粉底色
二、胸、手曲臂
亦可)

頭髮・底色頭髮

眼影・灰淡綠色

臉頰・灰朱砂色

嘴巴・灰朱砂色

塗上一層簿薄的灰黃色

海藍色

海藍色與天空藍相混合

天藍色

灰黃色

與肌膚同色

●材料──空瓶、筷子、鐵絲、型押薄片、彎砂輪紙＊黏土（500克）3個

●作法

1. 做身體部分

參照第 4 頁，依基本方式做身體部份，將臉黏於身上。將身體稍稍向左傾斜。

2.穿上裙子

將粘土厚度延展 1.5mm，利用型壓做出模樣，取圖同樣大小的形狀 3 片，將裙擺向下折。第一片做爲前面的裙子，在腰的地方做皺褶，往右側做流線形黏上。第 2 片及第 3 片由兩邊向後面，一邊做皺褶，一邊黏上。

3.黏上手臂

參照第 6 頁製作手臂，黏於肩上，右手腕將手軸做銳角彎曲。

4. 穿上上衣

將黏土厚度延伸 1mm，取下圖同樣大小的形狀黏於胸上，再於兩＊做出荷葉邊。

5. 黏上頭髮

將黏土以彎砂輪絞出，把數條束在一起黏於頭上。黏完頭髮之後，將粘土厚度延展 1mm，取下圖的髮飾 2 片、以手指一邊撂，一邊黏於右顎附近的頭髮上。

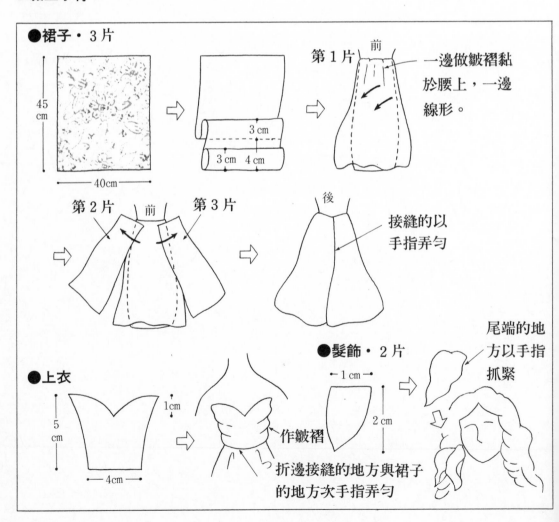

●裙子・3 片

45 cm
40cm
3 cm
3 cm　4 cm

第 1 片　前
一邊做皺褶黏於腰上，一邊線形。

第 2 片　前　第 3 片

後
接縫的以手指弄勻

●上衣
5 cm
1cm
4cm
作皺褶
折邊接縫的地方與裙子的地方次手指弄勻

●髮飾・2 片
←1 cm
2 cm

尾端的地方以手指抓緊

●著色

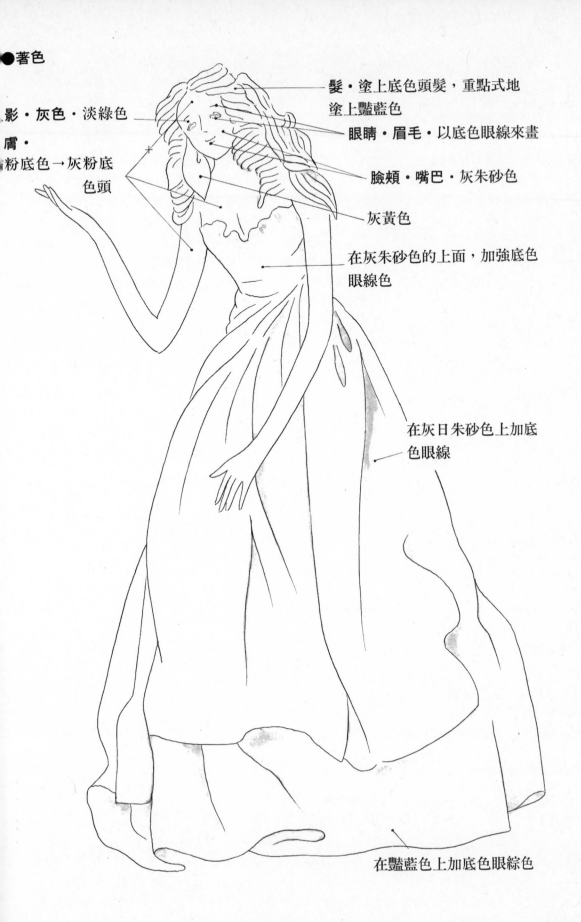

髮・塗上底色頭髮，重點式地塗上豔藍色

眼睛・眉毛・以底色眼線來畫

臉頰・嘴巴・灰朱砂色

影・灰色・淡綠色

膚・

粉底色→灰粉底色頭

灰黃色

在灰朱砂色的上面，加強底色眼線色

在灰日朱砂色上加底色眼線

在豔藍色上加底色眼綜色

製作方法

・材料—空瓶、筷子、鐵絲、型壓薄片、彎砂輪、模型、紙黏（500克）4個

・作法

1. 做身體部分

參照第 4 頁，依基本方式製作身體部分，再黏上臉將身體上半部稍稍往往前傾斜。

2. 穿上裙子

將黏土厚度延伸 1.5mm，以型押薄片做出模樣，取下圖同樣大小的蕾絲 4 片。在 4 處做皺褶，於正前面由裙擺至腰，黏上 4 層蕾絲。接著將黏土厚度延伸 1.5mm，取下圖的大小＊圓形 2 片，周圍以手指撜，做出自然的荷葉邊，首先在第一片的地方於 a 線處折，在 a 上做皺褶，由左腰至後方，將 b 面做為上面，黏在 4 層荷葉邊的＊著，將蕾絲向右邊做流線形。第 1 片、第 2 片做流線形的裙擺。

3. 黏上手臂

參照第 6 頁製作手臂，黏於肩上。將兩手抓在裙褶裙褶處。

4. 穿上袖子

將黏土厚度延伸 1.5mm，以押型薄片做成模樣，取下圖同樣大小的形狀 4 片。同時以模型仔細畫出模樣，以手指將尾端部分做出蕾絲的感覺。由下層至肩部的 2 層，於手腕處黏上蕾絲。

5. 黏上胸部的蕾絲

做與袖子相同的蕾絲，取下圖同樣大小的形狀 2 片、仔細做皺折，由下層開始依序做 2 層黏在胸上。

6. 黏上頭髮

以彎砂輪將黏土絞出，將數條黏土綁在一起，一邊撜，一邊黏在頭上。

7. 黏上髮飾

與袖子、胸部的荷葉邊同樣要領，做蕾絲狀的黏土、黏在前面的上頭部。讓它的前端呈現站立狀。

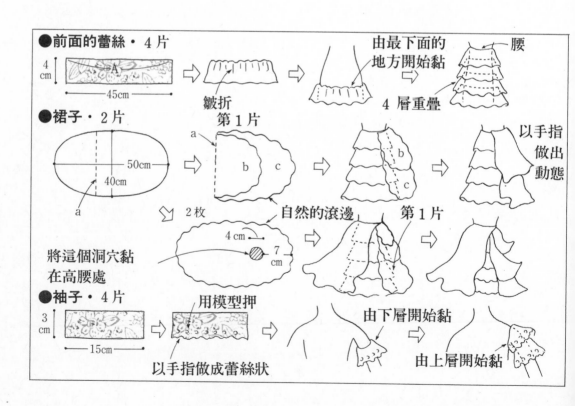

●前面的蕾絲・4 片
4cm　45cm　A
皺折　第 1 片
由最下面的地方開始黏　腰
4 層重疊

●裙子・2 片
50cm　40cm　a
2 枚
將這個洞穴黏在高腰處
自然的滾邊　4 cm　7 cm
第 1 片　b　c
以手指做出動態

●袖子・4 片
3cm　15cm
用模型押
以手指做成蕾絲狀
由下層開始黏
由上層開始黏

●著色

底色眼線與金黃色

眼睛・眉毛・
　以底色眼線來畫

頭髮・由灰朱砂色，再
塗上一層底色頭髮

眼影・灰紫色＋灰淡綠色

臉頰・灰朱砂色

肌膚・
橘粉底色＋灰粉底色（
頸子、胸部、手臂不塗
亦可）

口・嘴巴・灰朱砂色

由灰朱砂色再加上一層
金黃色

強調灰朱砂色，金灰色，及
金黃色

尾端的地方以金灰色來
強調

由金灰色至
金黃色

塗上灰朱砂色發
灰淡綠色，由上
面輕輕塗上一層
金黃色

由灰朱砂色至金
黃色

塗上裙子顏色的淺色

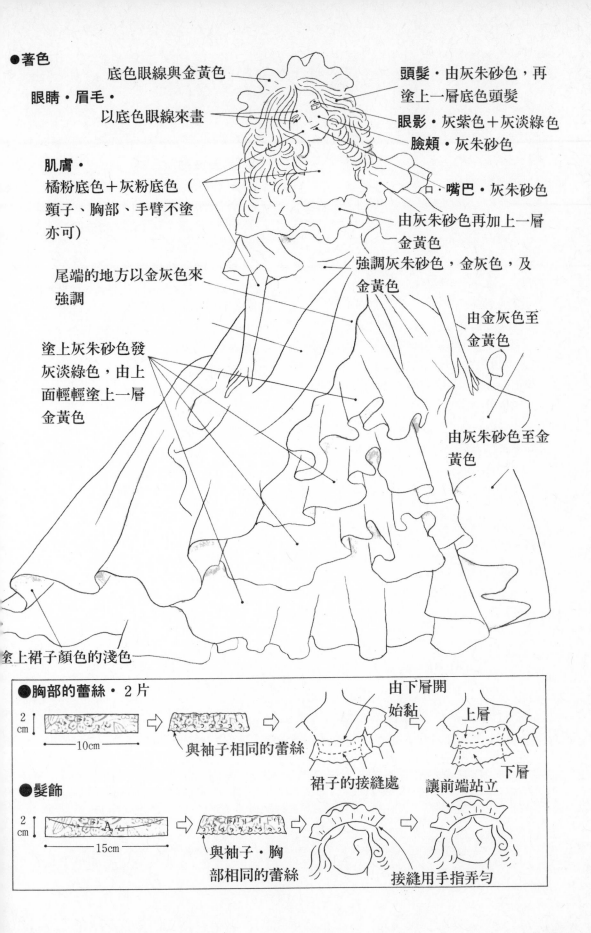

●胸部的蕾絲・2片

2cm ←10cm→

與袖子相同的蕾絲

由下層開
始黏

裙子的接縫處

上層

下層

●髮飾

2cm ←15cm→ A

與袖子・胸
部相同的蕾絲

讓前端站立

接縫用手指弄勻

第28頁 # 料峭春寒的雛菊旁　　製作方法

●材料—10公分的四方木、鐵絲、釘子（或厚布，參照第110頁）、打孔機、彎砂輪、紙粘土2個（500克）

●作法

1. 做身體部份

在木頭上隔5公分的間隔打2個孔，在往裏側孔的周邊雕刻鐵絲可以彎曲的溝。將鐵絲通過表側，在裏側將鐵絲彎曲成〝＜〞字型，再以鐵釘固定。將兩條鐵絲組合做成胴體的骨幹，再以鐵絲做成手，成爲骨骼後以黏土黏上去。

2. 穿上裙子

將黏土厚度延1.5mm，取下圖同樣大小的形狀，黏在高腰上。一邊做出荷葉邊的形狀，一邊在後面將尾端重疊。等裙子稍稍之後，以打孔機做成圓形的蕾絲裙擺，一邊做皺褶。

3. 穿上袖子

將黏土厚度延伸1.5mm，取下圖同樣大小的形狀，黏在右邊袖子上。於袖山的地方輕輕做皺褶，再將袖口緊縮。

4. 穿上左袖及上衣

將黏土厚度延展1.5mm，取下圖同樣大小形狀。首先在胸口的地方黏上，以袖山折成2部分，再穿上袖子。穿好後，在袖上＊前腰處，依打孔機做出圓形改模樣。

5. 腰與袖子做皮帶形的裝飾

將黏土厚度延伸2mm，以打孔機做出模樣，取下圖同樣大小的形狀2片。將A繞著腰黏上，將細的一端黏在腰上，粗的一端往前垂下。將B黏在右邊袖子上。

6. 黏上頭髮

將黏土用彎沙擠出取數根做一束，一邊把尾端搓撚，一邊裝附在頭顱上面。

7. 給予穿上鞋子

將黏土厚度延伸2mm，取下圖同樣大小2個，穿在脚上，鞋子上須要有一條細的帶子。

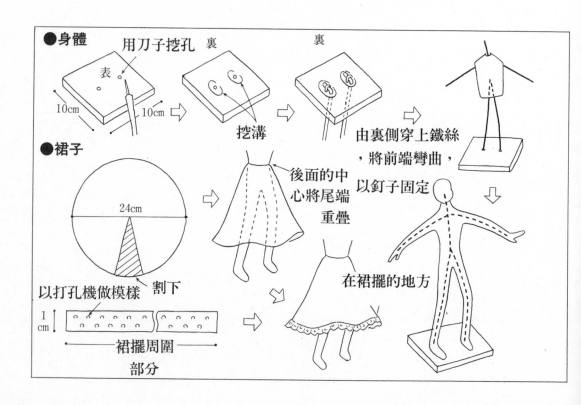

●身體　用刀子挖孔　裏　　裏
表
10cm　10cm　挖溝　由裏側穿上鐵絲，將前端彎曲，以釘子固定

●裙子
24cm
以打孔機做模樣　割下
1cm
—裙擺周圍—部分
後面的中心將尾端重疊
在裙擺的地方

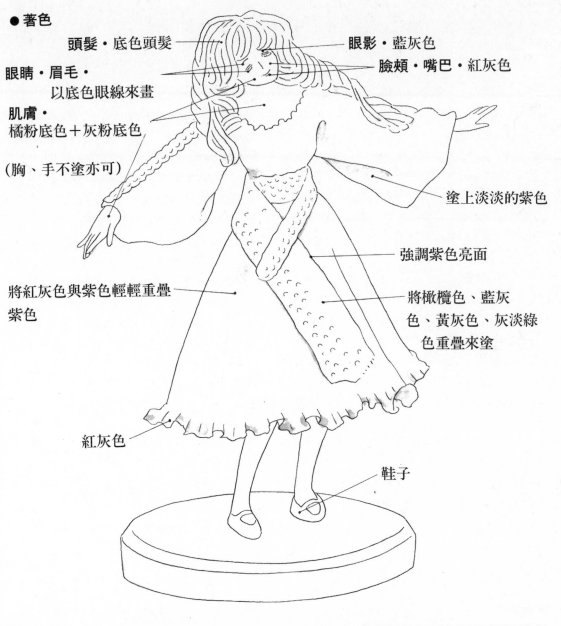

● 著色

頭髮・底色頭髮

眼睛・眉毛・
　以底色眼線來畫

肌膚・
橘粉底色＋灰粉底色

(胸、手不塗亦可)

眼影・藍灰色

臉頰・嘴巴・紅灰色

塗上淡淡的紫色

強調紫色亮面

將紅灰色與紫色輕輕重疊
紫色

將橄欖色、藍灰
色、黃灰色、灰淡綠
色重疊來塗

紅灰色

鞋子

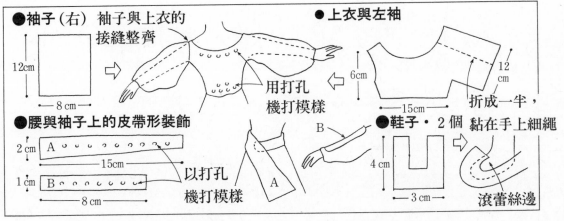

●袖子(右)　袖子與上衣的
　　　　　　接縫整齊

12cm

8cm

●腰與袖子上的皮帶形裝飾

2cm　A

15cm

1cm　B

8cm

用打孔
機打模樣

以打孔
機打模樣

●上衣與左袖

6cm

15cm

12
cm

折成一半，

黏在手上細繩

B

A

●鞋子・2個

4cm

3cm

滾蕾絲邊

●材料— 10公分的四方木、鐵絲、鐵釘（或厚布，參照第110頁）、打孔機
彎砂輪，紙黏土（500克）2個

●作法

1. 做身體部分

在木頭上隔5公分的間隔打2孔，在往裏側孔的周邊雕刻鐵絲可以彎曲的溝。將鐵絲通過表側，右裏側將鐵絲彎成"<"字型，再以鐵釘固定。將兩條鐵絲組合成胴體的骨幹，再以鐵絲做成手，成爲骨骼後以黏土黏上去。（厚2公分、長6公分）

2. 穿上裙子

黏土厚度延展1.5mm，取下圖同樣大小形狀，黏在高腰上。一邊做出荷葉邊的形狀，一邊在後面將尾端重疊。等裙子稍稍乾了之後，將打孔機做成的圓形模樣在蕾絲上，再沿著裙擺貼。

3. 穿上襯衫

將黏土厚度延展1.5mm，取下圖同樣大小形狀2片，黏在肩部稍微下面的地方。袖口向內側折。

5. 腰及胸口地方黏上蕾絲

將黏土厚度延展2mm，以打孔機做出模樣，取下圖同樣大小的形狀。將A黏在腰上，在後面的腰上以相同模樣的黏土做蝴蝶結。將B黏在上衣胸口處及袖子上。

6. 黏上頭髮

將黏土厚度延伸3mm，以刮刀（梳子）做上印痕，將數條束在一起，由旁邊開始黏。

7. 穿上鞋子

將黏土厚度延伸2mm，取下圖同樣大小的形狀2塊黏在腳上。將腳的表面稍稍墊高。

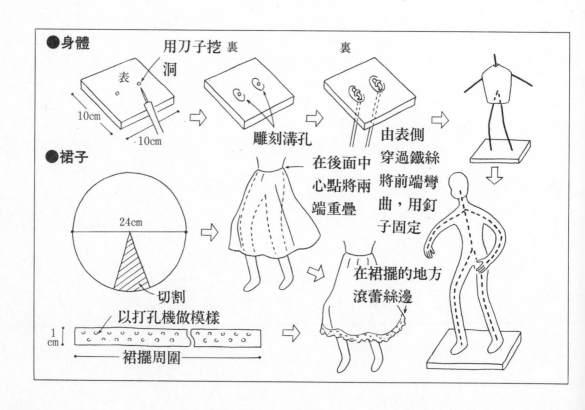

86

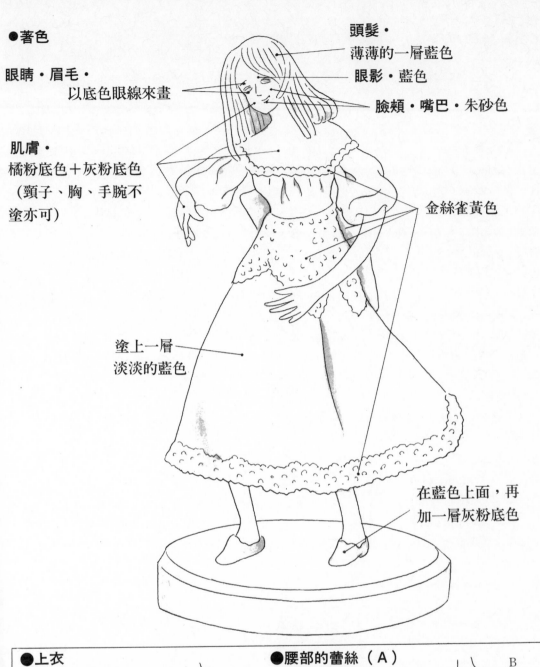

●著色

眼睛・眉毛・
　以底色眼線來畫

肌膚・
橘粉底色＋灰粉底色
（頸子、胸、手腕不
塗亦可）

頭髮・
薄薄的一層藍色

眼影・藍色

臉頰・嘴巴・朱砂色

金絲雀黃色

塗上一層
淡淡的藍色

在藍色上面，再
加一層灰粉底色

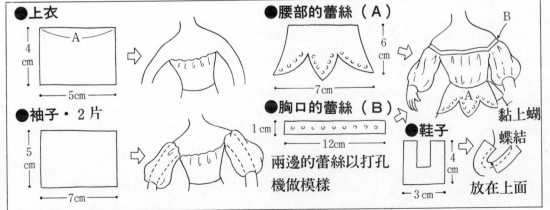

●上衣
4 cm
A
5cm

●袖子・2片
5 cm
7cm

●腰部的蕾絲（Ａ）
6 cm
7cm

●胸口的蕾絲（Ｂ）
1 cm
12cm
兩邊的蕾絲以打孔
機做模樣

●鞋子
4 cm
3cm
放在上面

B
A
黏上蝴
蝶結

●材料一、鐵絲、刮刀、壓型薄片、模型、打孔機、彎砂輪、紙黏土（500克）2個

●作法

1. 製作椅子

將黏土做成棒狀，取如下圖的形狀，以刮刀（梳子）做出印痕。如圖一般組合成椅子的形狀。

2. 做身體部分

將鐵絲穿過椅子。做成坐著的姿態，再以黏土做身體。左腳穿上鞋子。

3. 穿上裙子

將黏土厚度延展1.5公分，取下圖同樣大小的襯裙2片，在裙擺的地方以模型做出模樣。做好皺褶在膝下方黏上2層。由下層的地方開始黏。接著在厚度1.5mm的黏土上，以型薄壓片做成模樣，取下圖同樣大小的裙子2片。首先在A的a處做好皺褶黏在腰上，讓下面的襯裙可以看得見，由裙擺的上面黏上。接著在B的a處做好皺褶黏在後面的腰上，裙擺如側坐的姿勢折入。

4. 穿上上衣

將黏土厚度延伸1.5mm，取下圖同樣大小的形狀，在領子的地方做皺褶黏在胸上。

5. 穿上束腰式的皮帶

將黏土厚度延展1.5mm，以壓型薄片做出模樣，再取下圖同樣大小形狀。在上衣的下擺處重疊黏上。於孔的地方以彎砂輪絞出線狀黏土黏上去。最上面的地方綁上蝴蝶結。

6. 黏上手臂

參照第6頁製作手臂，黏於肩上。

7. 穿上袖子

將黏土厚度延展1mm，取下圖同樣大小形狀2片。在袖口的地方做皺褶，黏在手腕上，適當地做出皺褶，繞著黏在手臂上。B則固定在肩上。

8. 黏上領子

將黏土厚度延展1.5mm，取下圖同樣大小形狀，以打孔機做出模樣。沿著上衣領圍，黏在頸子周邊上。

9. 黏上袖子及肩上的飾物

參照第15頁，做蕾絲。將數條重疊折黏於左肩*左袖上。

10. 黏上頭髮

將黏土以彎砂輪絞出，把數條黏在一起，再黏於頭上。以打孔機所做的模樣厚度1.5mm的黏土，取2個蝴蝶結，裝飾在兩邊。

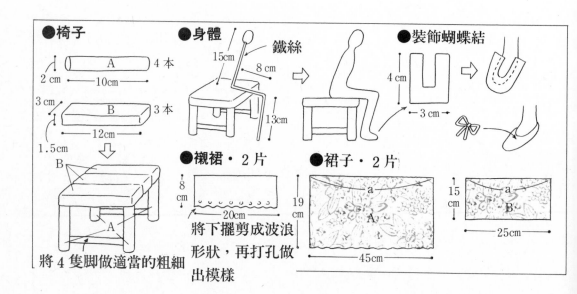

●椅子　　A　4本　2cm　10cm
B　3本　3cm　12cm　1.5cm
B　A
將4隻腳做適當的粗細

●身體　15cm　8cm　鐵絲　13cm

●裝飾蝴蝶結　4cm　3cm

●襯裙・2片　8cm　20cm
將下擺剪成波浪形狀，再打孔做出模樣

●裙子・2片　19cm　a　A　45cm　15cm　a　B　25cm

●著色

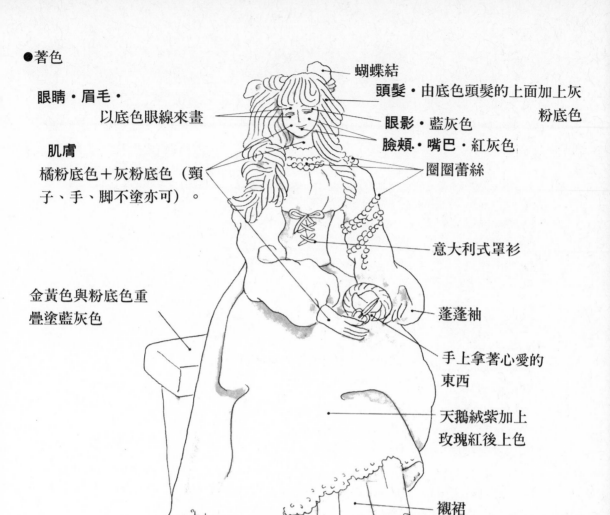

眼睛・眉毛・
　　以底色眼線來畫

肌膚
橘粉底色＋灰粉底色（頸
子、手、脚不塗亦可）。

金黃色與粉底色重
疊塗藍灰色

蝴蝶結

頭髮・由底色頭髮的上面加上灰
　　　　　　　　　　　　粉底色

眼影・藍灰色
臉頰・嘴巴・紅灰色
圈圈蕾絲

意大利式罩衫

蓬蓬袖

手上拿著心愛的
東西

天鵝絨紫加上
玫瑰紅後上色

襯裙

蝴蝶結
芭蕾舞鞋

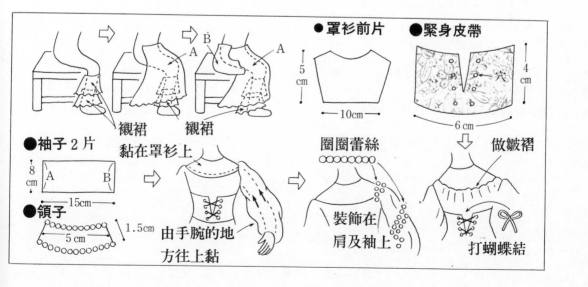

襯裙　　　襯裙
黏在罩衫上

●袖子2片
8 cm　A　B
　　15cm
●領子
5 cm　　1.5cm

由手腕的地
方往上黏

●罩衫前片
5 cm
10cm

●緊身皮帶
穴
4 cm
6 cm
做皺褶

圈圈蕾絲
裝飾在
肩及袖上

打蝴蝶結

春 天 的 來 臨……**製作方法**

●材料－10公分的四方木，鐵絲、鐵釘（或厚布，參照110頁、壓型薄片、打孔機、彎砂輪、紙黏土（500克）2個

●作法

1. 做身體部分

在木頭上隔5公分的間隔打2個孔，在往裏側孔的周邊雕刻鐵絲以彎曲的溝。將鐵絲通過表側，在裏側將鐵絲彎成"＜"字型，再以鐵釘固定。將兩條鐵絲組合成胴體的骨幹，再以鐵絲做成手，成爲骨骼以後黏土黏上去。（厚2公分、長6公分）

2. 脚上穿上短靴

將黏土厚度延伸3mm，取下圖同樣大小的形狀2片，穿在2脚下面。

3. 脚穿上裙子

將黏土厚度延展1.5mm，以壓型薄片做出模樣，取下圖同樣大小形狀。由頭開始套上，將孔黏在腰上，做出滾邊。右前方夾著面紙，出動作。

4. 穿上袖子

將黏土厚度延伸1.5mm，取下圖同樣大小的形狀2片，在申。A的地方做皺褶黏在手腕上，做出適當的紋路、繞著手腕、再將B黏於肩上。若袖子黏上後，在袖口的地方做環狀黏上。

5. 穿上上衣

將黏土厚度延展1.5mm，以壓型薄片做出模樣，取下圖同樣大小形狀穿在胸上。

6. 穿上圍裙

將黏土厚度延展1.5mm，取下圖同樣大小形狀，縱的2條爲一單位做6條及領圍的地方以打孔機做出模樣。先黏於肩上再黏於裙子上面做出形狀。圍裙黏上後，與圍裙相同黏土的絲帶，黏在後腰上。

7. 黏上領子

將黏土厚度延展1.5mm，取下圖同樣大小形狀，周圍以打孔機做出模樣。再黏於頸子的周圍。

8. 黏上頭髮

將黏土以彎砂輪絞出數條束在一起，由旁邊往後做流線形黏上。頭髮若黏上，以打孔機做出模樣的髮圈，黏在頭頂上。

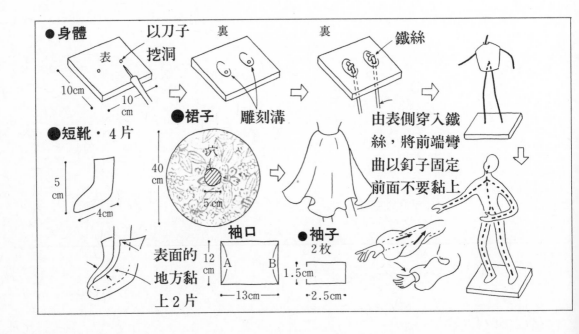

●著色

眼睛·眉毛·
以底色眼線來畫

肌膚·
橘粉底色＋灰粉底色
（頭、手、腳不塗亦可）

藍灰色
頭髮·在底色頭髮上加上
灰淡綠色
眼睛·藍灰色
臉頰·嘴巴·紅灰色

鑽石色加藍灰色混著塗

塗上一層薄薄的天藍
色在打孔機模樣的
地方塗上藍色。
由上面塗上底色
灰色。

與肌膚同色

鑽石色與藍灰
色重疊塗

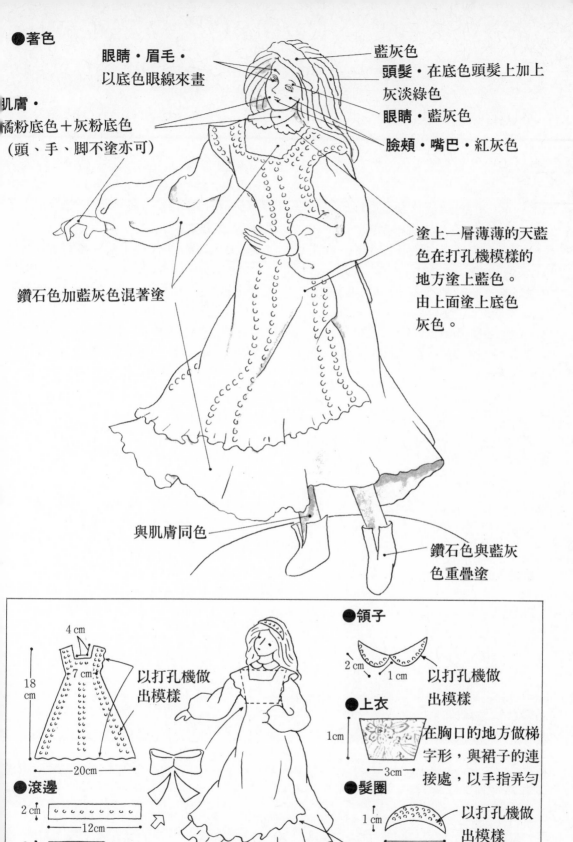

4 cm

18 cm

7 cm

20cm

以打孔機做
出模樣

●滾邊

2 cm

12cm

2 cm

6 cm

2 片

●領子

2 cm

1 cm

以打孔機做
出模樣

●上衣

1cm

3cm

在胸口的地方做梯
字形，與裙子的連
接處，以手指弄勻

●髮圈

1 cm

3 cm

以打孔機做
出模樣

裙擺以手指做出波浪形

91

●材料── 空瓶（高度13公司左右）、筷子、鐵絲、型壓薄片、彎砂輪、紙黏土
（500克）2個

●作法

1.做身體部分

以第4頁的要領做身體。（但，瓶口在腰部的位置），將鐵絲做出由腰往鏡前傾斜的姿勢，再做上肉身。在瓶子的地方將兩脚黏上。

2.穿上裙子

將黏土的厚度延伸1.5mm，以型壓做作模樣，取下圖同樣大小的形狀3片先將A做成前面裙子，ab之間做皺褶，將a與a、b與b相對黏在腰上。將兩端組合，在鬆弛處做褶飾，將脚包好往內側折。

3.黏上手臂

接著將B黏在右邊，往左側做流線形。最將C埋在AB之間，黏在後腰上，將裙擺往內折。

4.穿上上衣

黏土厚度延伸1mm，取下圖同樣大小的形狀，首先將黏土中心放於胸部的中心位置，將兩端肩部蓋在手腕上，做為袖子再黏上去。腰與裙子的接縫必須弄勻。

5.黏上頭髮

將黏土以彎砂輪絞出，將數條綁在一起，黏在頭上。

●身體

黏上黏土，上半身做肉身

13cm
13cm

鐵絲
筷子

脚2隻

15cm
粗1cm

●裙子・3片

b　　　　　a
40cm
A
b'　　　　　a'
45cm

20cm
B
a
45cm

20cm
C
20cm

b、b'　　　a、a'

做皺褶黏在腰上

後　　皺褶

前　　後
A
C
B

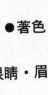

●著色

眼睛・眉毛・
以底色眼線來畫

肌膚・
橋粉底色＋灰粉底色（
頭子、胸部、手腕不塗
不可）

頭髮・
由底色頭髮再塗上金灰色

眼影・淡紫色

臉頰・灰朱砂色

嘴巴・紅灰色

在裙子上先塗上紫灰色、灰淡綠色、橄欖色、藍色、深藍色，上面再用暗粉底色塗。

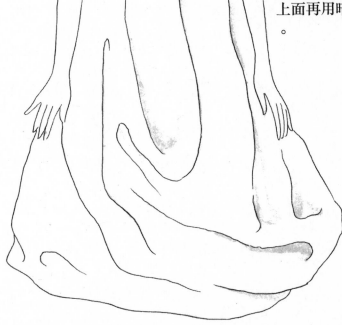

●上衣

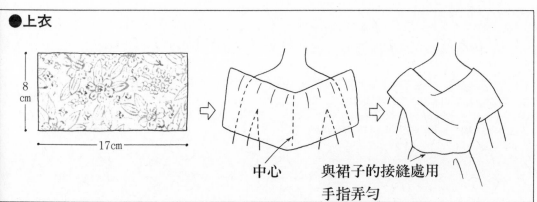

8 cm

17cm

中心　與裙子的接縫處用手指弄勻

●材料──鐵絲、壓形薄片彎砂輪、紙黏土（500 克）2 個

●作法

1.做身體部分

在黏土的硬塊上穿上鐵絲，往前傾斜 15 度，在鐵絲的前端做頭。做 2 隻脚黏在身上，將膝蓋彎曲做成坐著的感覺，成為固定形狀。

2.穿上裙子

將黏土厚度延伸 2mm，以壓型薄片做出模樣，取下圖同樣大小的形狀 2 片，做出膝蓋的形狀穿上，將裙襬往內側折入。接著在後面裙子的 A 處做皺褶黏於腰上，將臀部包來的樣子坐下，把裙襬往內側折，再往右邊延伸。把整體呈現出坐著的感覺。

3.黏上手臂

參照第 6 頁製作手臂，再黏於肩上。將左手臂稍稍往前靠在腿上的感覺，右手則剛好放在右脚上面。

4.穿上上衣

將黏土厚度延伸 2mm，以壓型薄片做成模樣，取下圖同樣大小的形狀。以 a 線折成一半，由頭部蓋下。在兩袖口 1 公分處往內折，將在側的袖山垂下起出肩膀。將兩 * 組合黏在身上，與裙子接縫的地方以手指弄勻。

5.黏上頭髮

將黏土以彎砂輪絞出，將數條束在一起黏在頭上。

此作品不使用瓶子，直接製作身體。將鐵絲直接做芯，注意擺出的姿態。由於坐著的感覺較難表現，因此必須注意全體的平衡感。若不好做，利用低的瓶子做成土台亦可，（參照前頁）著色的時候由於朝下，眼睛參照 56 頁之 8 畫，注意不使整個姿勢呈現不協調的感覺。

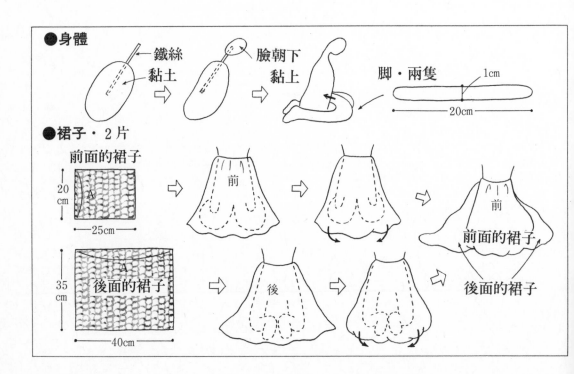

●身體
鐵絲　黏土　→　臉朝下黏上　→　脚·兩隻　1cm　20cm

●裙子·2 片
前面的裙子
20cm　A　25cm　→　前　→　前　→　前面的裙子
後面的裙子
35cm　A　40cm　→　後　→　後面的裙子

●著色

頭髮・
在豔藍色的上面塗上金黃色
，再於上面塗上金灰色

眼睛・眉毛・
以底色眼線來畫

眼影・藍灰色

肌膚・
橘粉底色＋灰粉底色
（肩、胸部不塗亦可）

臉頰・嘴巴・
灰朱砂色

深藍色、豔綠色、藍灰
色灰淡綠色、全灰色分
別塗上

塗上濃的藍
色，再重點
式地塗上金
灰色

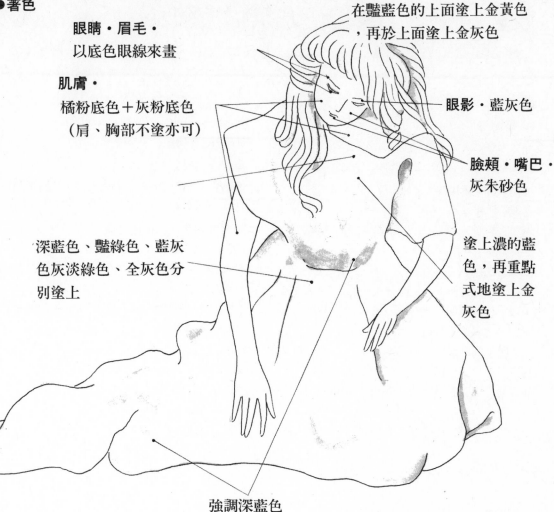

強調深藍色

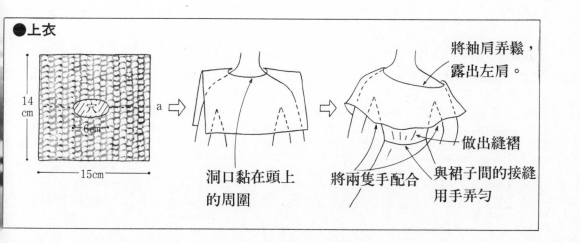

●上衣

14
cm

穴

6cm

15cm

a

洞口黏在頭上
的周圍

將袖肩弄鬆，
露出左肩。

做出縫褶

將兩隻手配合

與裙子間的接縫
用手弄勻

浸染玫瑰的香味

●材料─瓶（威士忌酒瓶）、筷子鐵絲、壓型薄片刻印（參照第 10 頁）、紙黏土（500 克）4 個

●作法

1.做椅子

在威士忌酒瓶瓶口差入筷子及鐵絲，在瓶子的外面用黏土黏上。在後側椅子的部分做下垂物。

2.製作身體部分

將鐵絲往前傾斜，在瓶口的部分黏上腳，將膝蓋做 90 度彎曲。依基本方式在鐵絲上面黏上黏土，再做上身體的肉身部分。

3.黏上裙子

將黏土厚皮延伸 1.5mm，以壓型薄片做出模樣，取下圖同樣大小的形狀 4 片。首先將 A 在 a 處做皺褶，再黏於後面的腰上，做出坐著的感覺，依瓶子的形狀擴展接著將 B 折成一半，黏在膝蓋下面，將兩腳隱藏擴展後，將右腳做得似乎看得見，把右側稍稍往上提若 B 黏上，在左下擺將蕾絲分三層黏上。接著，將 C 在膝蓋上 3 公分左右的地方開始黏，將 D 的一半側往下擺

折入，剩下的一半做成荷葉邊，在 a 的地方做皺褶，再黏於腰上。C 與 D 之間與第一層同樣的蕾絲由中心開始夾入左側。

4.黏上手臂

參照第 6 頁製作手臂黏於肩上。將右手的手肘彎曲，手的前端比肩膀稍稍往上抬，手背朝前。

5.穿上袖子

將黏土厚度延伸 1.5mm，以刻印做出模樣，取下圖同樣大小的形狀 2 片，在袖山的地方做皺褶，做出蝴蝶袖黏上，袖子一但黏在手上，要使袖子膨脹，右手肘的地方再束起來。束起來的地方，再以蝴蝶結裝飾。

6.穿上上衣

參照 15 頁，做滾邊蕾絲，沿著胸部做 5 層。

7.黏上頭髮

將黏土以彎砂輪絞出，將數條綁在一起黏在頭上。右側將手稍稍往上提。

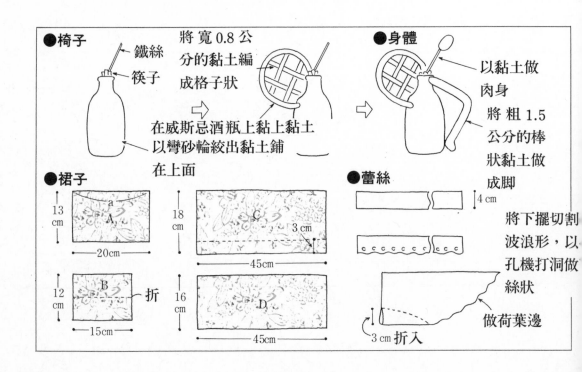

●椅子

鐵絲
筷子

將寬 0.8 公分的黏土編成格子狀

在威斯忌酒瓶上黏上黏土以彎砂輪絞出黏土鋪在上面

●身體

以黏土做肉身

將粗 1.5 公分的棒狀黏土做成腳

●裙子

13 cm
a
A
20cm

18 cm
C
3 cm
45cm

12 cm
B
折
15cm

16 cm
D
45cm

●蕾絲

4 cm

將下擺切割波浪形，以孔機打洞做絲狀

做荷葉邊

3 cm 折入

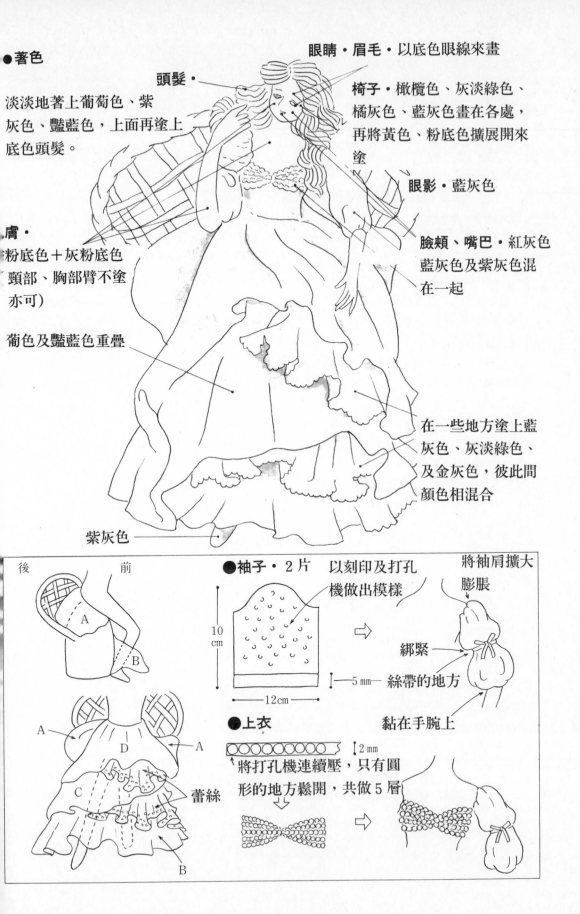

●著色

淡淡地著上葡萄色、紫
灰色、豔藍色，上面再塗上
底色頭髮。

頭髮・

眼睛・眉毛・以底色眼線來畫

椅子・橄欖色、灰淡綠色、
橘灰色、藍灰色畫在各處，
再將黃色、粉底色擴展開來
塗

眼影・藍灰色

臉頰、嘴巴・紅灰色
藍灰色及紫灰色混
在一起

膚・

粉底色＋灰粉底色
（頸部、胸部臂不塗
亦可）

葡色及豔藍色重疊

在一些地方塗上藍
灰色、灰淡綠色、
及金灰色，彼此間
顏色相混合

紫灰色

後　　　前

A
B

A
D
A
C
B

蕾絲

●袖子・2片　以刻印及打孔
機做出模樣

將袖肩擴大
膨脹

10
cm

5㎜　絲帶的地方

綁緊

12cm

●上衣

黏在手腕上

2㎜
將打孔機連續壓，只有圓
形的地方鬆開，共做5層

●材料——空瓶（威斯忌瓶）、筷子、鐵絲、壓型薄片、刻印、彎砂輪、刮刀、
紙黏土（500克）4個

●作法

1.做椅子

在威士忌酒瓶上黏上黏土做成椅子。將鐵絲彎曲，在椅背上做下垂的土台，把彎砂輪絞出的黏土黏上外圍做好了之後，再將內側編成格子狀。

2.做身體部分

在瓶口插上筷子、筷子的前端黏上臉，做上胸部等處的肉身。做2隻腳，黏在瓶上，把膝蓋彎曲，切做成適合的形狀。

3.穿上裙子

將黏土厚度延伸2mm，以壓型薄片做出模樣，取下圖同樣大小的形狀4片。首先，將後面裙子（A）的裙擺往內側折入，在a處做皺褶黏貼於後面的腰部。將椅子的幅員蓋住再擴展開來。接著在前面裙子（B）的a處做皺褶黏在腰上。將下擺往內側折入，把膝蓋的形狀做出來穿上裙子。若前後的裙子黏上之後，將B一片片地黏在2邊。皺褶完全黏上後，再將裙擺往內側折

入。與前面裙子重疊之處，將尾端往內側折入。

4.黏上手臂

參照第6頁製作手臂，再黏於肩上。將兩手的前端往內側折入。

5.穿上上衣

將黏土厚度延伸2mm，以刻印做出模樣，取下圖同樣大小的形狀。首先黏在胸口、再黏於兩、腰部地方。與裙子接縫的地方以手指弄勻。

6.穿上袖子

將黏土厚度延伸1mm，取下圖同樣大小的形狀2片。在A的地方做皺褶黏於肩上，捲在手腕的地方，做出荷葉邊穿上，在手腕的地方往內側折入。

7.黏上頭髮

將黏土的厚度延伸3mm，以梳子做出紋路，將數條束在一起，由旁邊黏在頭上。兩邊黏上頭髮後，再黏上前面的頭髮，將整體的髮形弄整齊。

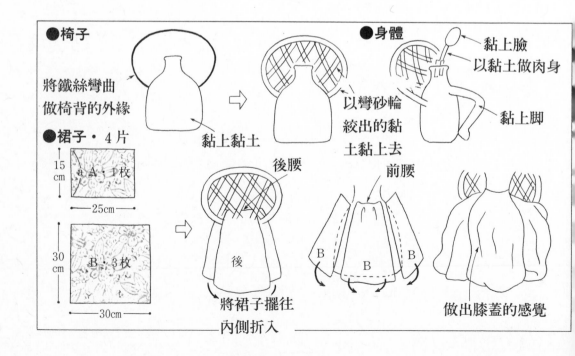

●椅子

將鐵絲彎曲做椅背的外緣

●裙子・4片

15cm　aA・1枚
←25cm→

30cm　B・3枚
←30cm→

黏上黏土

●身體

黏上臉
以黏土做肉身

以彎砂輪絞出的黏土黏上去

黏上腳

後腰

前腰

後

將裙子擺往內側折入

做出膝蓋的感覺

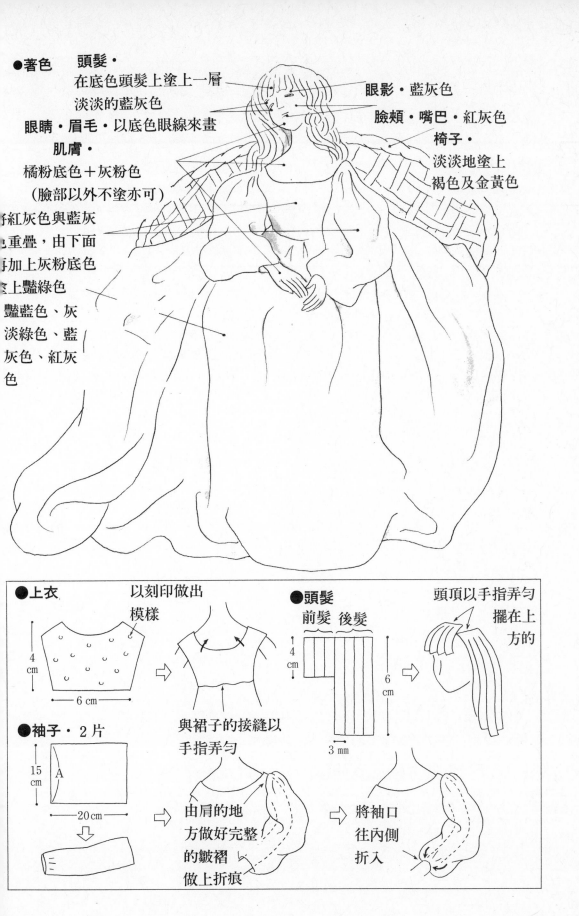

●著色　　頭髮・
在底色頭髮上塗上一層
淡淡的藍灰色

眼睛・眉毛・以底色眼線來畫

肌膚・
橘粉底色＋灰粉色
（臉部以外不塗亦可）

眼影・藍灰色

臉頰・嘴巴・紅灰色

椅子・
淡淡地塗上
褐色及金黃色

予紅灰色與藍灰
色重疊，由下面
再加上灰粉底色

塗上豔綠色

豔藍色、灰
淡綠色、藍
灰色、紅灰
色

●上衣　　以刻印做出
　　　　　模樣

4 cm

6 cm

與裙子的接縫以
手指弄勻

●頭髮
前髮　後髮

4 cm

3 mm

頭頂以手指弄勻
擺在上
方的

6 cm

●袖子・2片

15 cm

A

20 cm

由肩的地
方做好完整
的皺褶
做上折痕

將袖口
往內側
折入

99

＜女孩＞・材料—瓶（高度約８公分左右）、筷子、鐵絲（參照１１０頁）、壓型薄片釘針、紙黏土（５００克）１個

●作法

1.做身體部分

參照第４頁做身體部分。因為是小孩，所以身長約５頭左右。身體下面先黏上一隻腳的前端。

2.穿上裙子

將黏土厚度延伸1.5mm，以壓型薄片做出模樣，取下圖同樣大小的形狀。在Ａ的地方做皺褶，由頸子的下方捲曲黏上。將前面裙擺的部分，使一隻腳稍稍能看見，把裙擺往內側折入。

3.黏上手臂

參照第６頁製作手臂，再黏於肩上手臂的長度約７公分手的表情做可愛一些。

4.穿上袖子

將黏土的厚度延伸1.5mm，以型壓薄片做成模樣，取下圖同樣大小的形狀２片袖口的地方做皺褶，黏於手腕上，在適當的地方做皺褶，將一邊

的前端黏在肩上。

5.穿上含兜帽的外套

將黏土厚度延伸1.5mm，取下圖同樣大小形狀。在身上及袖子的尾端其表面往裏折5mm，以刻印做出模樣先在後面身上，將Ａ黏在肩上做出流線形，與Ａ的接處縫處，以手指弄勻。身子做好之後，在袖山的地方做皺，在上衣的上面穿上袖子。

6.黏上頭髮、戴上帽子

將黏土以彎砂輪絞出，把數條綁在一起黏在頭上。頭髮黏上以後，把兜帽的Ａ放在後頭部位，將周圍的地方折疊，由右肩往後面垂下。

7.裝飾領子的周邊

在領口的地方放兩個直徑7mm的黏土，以釘針挑，做出手勾毛線的感覺。

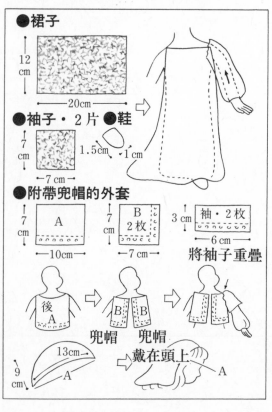

●裙子
12cm
20cm

●袖子・２片　●鞋
7cm
7cm
1.5cm　1cm

●附帶兜帽的外套
7cm　Ａ　10cm
7cm　Ｂ ２枚　7cm
3cm　袖・２枚　6cm
將袖子重疊

後Ａ　Ｂ Ｂ
兜帽　兜帽
戴在頭上
13cm　Ａ
9cm　Ａ
Ａ

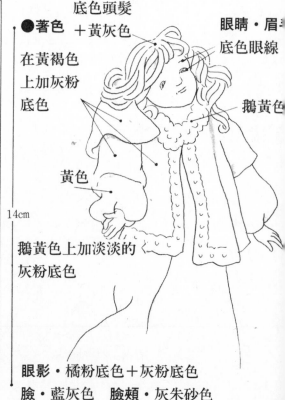

●著色

底色頭髮＋黃灰色

眼睛・眉半
底色眼線

在黃褐色上加灰粉底色

鵝黃色

黃色

14cm

鵝黃色上加淡淡的灰粉底色

眼影・橘粉底色＋灰粉底色
臉・藍灰色　臉頰・灰朱砂色

<男孩子>・材料——10公分的四方木、鐵絲、釘子（參照 110 頁）、印、彎砂輪、紙黏土（500 克）1 個

●作法

1.做身體部分

在木頭上隔 5 公分的間隔打開 2 個洞，在洞的周邊雕刻鐵絲可以彎曲的溝。鐵絲通過表面，裏側彎曲成 "〈字型，再以鐵釘固定。將 2 條絲組合，插入做作身體的黏土）（厚 2 公分，長 6 公分），上面再捲上手的鐵絲。將此做骨格，再以黏土做成肉身。

2.穿上襪子及鞋子

將黏土的厚度延伸 1.5mm，取下圖同樣大小的形狀 2 片，捲著黏在膝蓋下面黏土的厚度延伸 3mm 做成鞋子，穿在腳上。

3.穿上短褲

將黏土的厚度延伸 1.5mm，取下圖同樣大小的形狀，由胴體捲曲黏在腳上雙腳分開來的縫，沿著腳做成子的形狀。

4.穿上毛衣

將黏土厚度延伸 1.5mm，以刻印做出連續的模樣，取下圖周樣的形狀各 2 片前後身的下擺輕輕往內折，做出寬鬆的感覺穿上。接著將袖口的地方做皺褶，黏在手腕上，適當地做出皺紋，朝著肩膀，黏在手腕上。最後在袖口地方做上袖釦。

5.黏上頭髮

將黏土以彎砂輪絞出，切短做成圓形狀，做出波浪狀黏於頭上。

6.戴上兜帽

將黏土的厚度延伸 1.5mm，以刻印做出模樣，取下圖同樣大小的形狀。將 A 由後面掛在肩上，繞一個大圈再於胸口將兩端結合背部做出自然下垂的感覺，在胸口也方綁上小小的蝴蝶結。

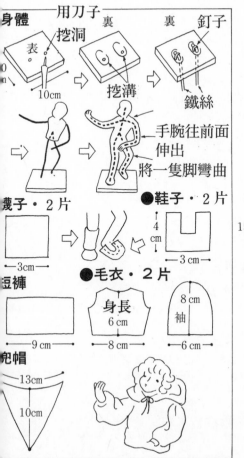

身體　用刀子　裏　裏　釘子
表　挖洞
10cm
挖溝
鐵絲
手腕往前面伸出
將一隻腳彎曲

襪子・2 片
鞋子・2 片
4cm
3cm
3cm
短褲
毛衣・2 片
身長 6cm
袖 8cm
9cm
8cm
6cm
兜帽
13cm
10cm

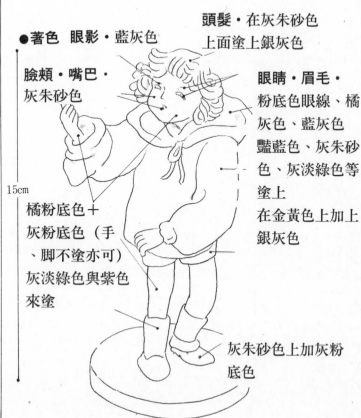

●著色　眼影・藍灰色

頭髮・在灰朱砂色上面塗上銀灰色

臉頰・嘴巴・灰朱砂色

眼睛・眉毛・粉底色眼線、橘灰色、藍灰色豔藍色、灰朱砂色、灰淡綠色等塗上
在金黃色上加上銀灰色

15cm

橘粉底色＋灰粉底色（手、腳不塗亦可）灰淡綠色與紫色來塗

灰朱砂色上加灰粉底色

<女孩>・材料——10公分四方木、鐵絲、釘子（參照110頁）、模型、彎砂輪、紙黏土（500克）1個

・作法

1.做身體部分

將木頭隔5公分挖2個洞，在洞的周邊雕刻鐵絲可以彎曲的溝。將鐵絲由表面通過彎曲成"＜"字型，再以釘子固定。將2條鐵絲組合插入黏土做成的胴體（厚2分、長6公分），上面再捲上手的鐵絲。以此做為骨骼，再以黏土做成肉身。

2.穿上短靴

將黏土厚度建伸3mm，取下圖同樣大小的形狀2片黏在腳上。將腳頸的地方稍稍往內側折入，稍稍做出鬆弛的樣子。

3.穿上裙子

將黏土厚度延伸1.5mm的厚度，取下圖同樣大小的形狀將打褶的地方重疊，環繞著黏在腰上，在裙擺往外側延伸。

4.穿上毛衣

將黏土厚度延伸1.5mm，取下圖同樣大小的形狀。以模型做出模樣先將A與裙子的腰部重疊，上面再穿上B。

4.穿上裙子

利用與毛衣相同的黏土，做出與下圖同樣大小的形狀2片，在袖山的地方做皺褶黏於肩上，再將袖口的地方緊縮於手腕上。

5.圍上圍巾

將黏土厚度延伸1.5mm的厚度，以模型做出模樣下圖同樣大小的形狀2片，兩端做上褶飾的線條。將A往內側輕輕地折入，再輕輕地黏於頸子的周圍，一端由左肩繞到後面，另一端則重在左前方。

6.黏上頭髮

將黏土以彎砂輪絞出，把數條束在一起黏於頭上。做小芯，裝飾在兩邊。

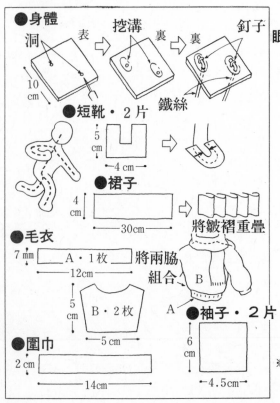

●身體　洞　表　挖溝　裏　裏　釘子
10cm
●短靴・2片　5cm　4cm　鐵絲
●裙子　4cm　30cm　將皺褶重疊
●毛衣　7mm　A・1枚　12cm　將兩脇組合　B
B・2枚　5cm　5cm　A　●袖子・2片　6cm　4.5cm
●圍巾　2cm　14cm

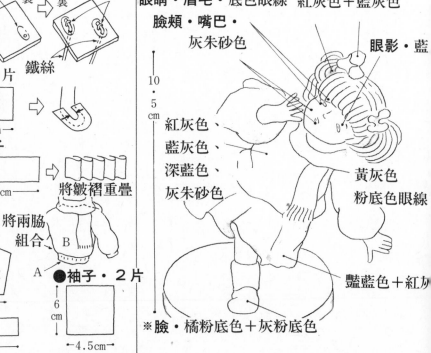

●著色　頭髮・豔藍色＋金灰
眼睛・眉毛・底色眼線　紅灰色＋藍灰色
臉頰・嘴巴・灰朱砂色　眼影・藍
10.5cm
紅灰色、藍灰色、深藍色、灰朱砂色
黃灰色　粉底色眼線
豔藍色＋紅灰
※臉・橘粉底色＋灰粉底色

<男孩子>・材料－10公分四方木、鐵絲、釘子（參照110頁）、刻印、紙黏土（500克）1個

●作法

1.身體部分

參照左頁製作身體。右脚將膝蓋彎曲，前端懸空。做好平衡的感覺黏上黏土，做出姿態。

2.穿上襪子、短靴

將黏土厚度延伸1.5mm，做兩隻襪子。左脚捲在膝蓋下面，右脚捲在膝蓋上面。以小的圓形黏土做成裝飾，再黏於兩脚旁邊。接著將黏土厚度延伸3mm，取下圖同樣大小的靴子2片，由脚的前端開始黏土，再與襪子上面重疊，將兩端往內側折入。

3.穿上褲子

將黏土厚度延伸1.5mm，取下圖同樣形狀2片，將1片片繞著脚黏上。在前中心、後中心將黏土黏好。

4.穿上毛衣

將黏土厚度延伸1.5mm，取下圖同樣大小的形狀2片（前後身）。由頸子開始黏，再穿至腰部。在脇的部位將前後身重疊。

5.穿上袖子

利用與毛衣同樣大小的黏土，取下圖同樣大小的袖子2片，在A的地方做皺褶黏在肩上，將袖口的地方緊縮黏在手腕上，多餘的黏土圍繞在手腕上。

6.圍上圍巾

將黏土厚度延伸1mm，與左頁同樣地捲在頸子上。將尾端緊縮，黏上湯圓狀的黏土，做出膨膨的球狀。

7.黏上頭髮

將直徑4公分左右的黏土球延伸，黏在頭上。

8.戴上帽子

將黏土厚度延伸1mm，取下圖同樣大小的形狀，以刻印做出模樣。以A點爲前中心，將尾端向內側折5mm，接著，再朝後面戴上，兩端在後中心重疊。

● 襪子・2片
4cm
←2.5cm→

● 短靴・2片
5cm
←4cm→

● 褲子・2片
3cm
←6cm→

● 毛衣・2片
5cm
←5.5cm→

袖子・2片
6cm
←4.5cm→

● 圍巾
2.5cm
←17cm→
將尾端繫在一起做膨膨球

腰
5cm

● 帽子
5mm
A
←11cm→
折向內側

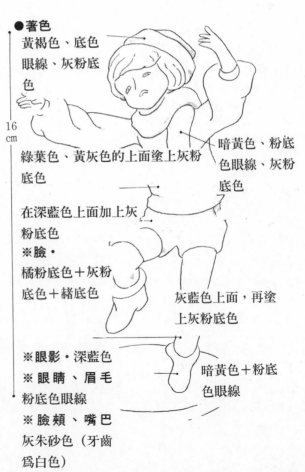

● 著色
黃褐色、底色
眼線、灰粉底色

16cm

綠葉色、黃灰色的上面塗上灰粉底色

在深藍色上面加上灰粉底色

※臉・
橘粉底色＋灰粉底色＋赭底色

暗黃色、粉底色眼線、灰粉底色

灰藍色上面，再塗上灰粉底色

暗黃色＋粉底色眼線

※眼影・深藍色
※眼睛、眉毛
粉底色眼線
※臉頰、嘴巴
灰朱砂色（牙齒爲白色）

103

<女孩>‧材料－ 10 公分四方木、鐵絲、釘子（參照 110 頁）、刻印、彎砂輪、紙黏土（ 500 克） 1 個

●作法

1.做身體部分

在木頭上隔 5 公分的間隔打兩個洞，在洞的周邊雕刻鐵絲可以彎曲的溝。鐵絲通過表面，裏側彎曲成 "＜" 字型，再以鐵釘固定。將兩條鐵絲組合，插入做成胴體的黏土（厚 2 公分，長 6 公分），上面再捲上手的鐵絲，將此做成骨格，再以黏土做肉身。

2.穿上洋裝

將黏土的厚度延伸 1.5mm，取下圖同樣大小的形狀。利用手指把裙邊做成波浪形，中間再以刻印做成模樣。由頭部開始穿上，將孔在頸子的周圍固定，將右手的袖子掀開，左袖與裙子一起穿上。頸子的地方做翻領黏上。

3.穿上右邊的袖子

將黏土厚度延伸 1.5mm，取下圖同樣大小的形狀，在袖山的地方做皺褶，再黏於肩上。

4.黏上胸部的蕾絲

將黏土厚度延伸 1mm，取下圖同樣大小的形狀。在兩端做皺褶以中心來折，做成 V 字形的領子，由肩部開部黏在腰上。在前腰的中心黏上絲帶。

5.黏上頭髮

將黏土以彎砂輪絞出，將數條束在一起，由前端開始做扭曲狀黏在頭上。

6.穿上鞋子

將黏土厚度延伸 3mm，取下圖同樣大小的形狀 2 片穿在腳上。

●著色
臉頰‧嘴巴‧紅灰色

眼影‧藍灰色

頭髮‧黃灰色、紫灰色

眼睛‧眉毛‧底色眼線

紫灰色

14cm

黃灰色

灰朱砂色、紅灰色、紫灰色

金黃色及灰粉底色

臉為橘粉底色＋灰粉底色

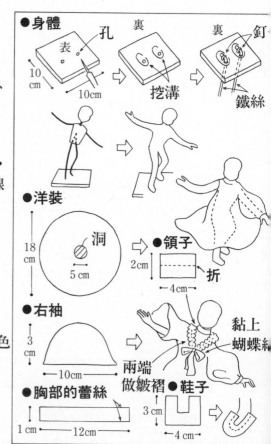

●身體

表　孔　　裏　　　裏　釘

10cm　10cm　挖溝　　鐵絲

●洋裝

18cm　洞　5 cm

●領子　2cm　折　4cm

●右袖　3cm　10cm

●胸部的蕾絲　1 cm　12cm

兩端做皺褶

黏上蝴蝶結

●鞋子　3 cm　4cm

<男孩>・材料－ 10 公分四方木、鐵絲、釘子（參照 110 頁）、刻印、彎砂輪、紙黏土（500 克）2 個

●作法

1.做身體，穿上鞋子

參照左頁，製作身體部分。將兩邊膝蓋彎曲後，上半部身體往後仰做肉身。手臂的地方做出表情動作。以厚度 3mm 的黏土做 2 片，再穿在 2 隻腳上。

2. 穿上褲子

將黏土厚度延伸 1mm，取下圖同樣大小的形狀 2 片。左側將裙擺折入，在適當的地方做出皺褶，由左腰繞到後面。右邊將下擺的一半左右往上提，黏在腳上，再由右腰繞到後面。

3.穿上襯衫

將黏土的厚度延伸 1.5mm，以刻印做出連續的模樣，取下圖同樣大小的前後身寬度。將下擺往內側折入，做出好幾層的皺褶，由前身的部分開始穿。後身的部分亦相同。將兩邊的一端在脇下的地方組合，再做出襯衫的半面像。

4.穿上袖子

利用和襯衫相同的黏土，取下圖同樣大小的形狀 2 片，將袖口往內側折入，再做出皺褶黏在手腕上，做出適當的皺紋，朝肩膀的地方，黏手臂上。

5.黏上斜背帶

在襯衫尚未乾的時候，將寬 3mm 的黏土由右肩斜背在腰上，做出一條的形狀。

6.黏上領子

將黏土厚度延伸 1.5mm，取下圖同樣大小的形狀黏在頸子上，把前端豎起來，再於前面打一個小蝴蝶結。

7.黏上頭髮

將黏土以彎砂輪絞出，切短把數條束在一起黏於頭上。

8.戴上帽子、手上站著一隻鳥

將黏土的厚度延伸 2mm，取下圖同樣大小的圖形，沿著頭的形狀戴上。右邊的帽緣往上翻。以黏土的硬塊做成小鳥，讓小鳥站於左手上。（自己喜歡的東西亦可）

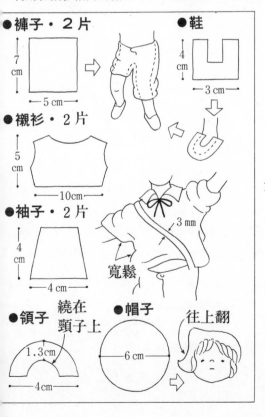

●褲子・2 片
7 cm
5 cm

●鞋
4 cm
3 cm

●襯衫・2 片
5 cm
10cm
3 mm
寬鬆

●袖子・2 片
4 cm
4 cm

●領子
繞在頸子上
1.3cm
4cm

●帽子
6 cm
往上翻

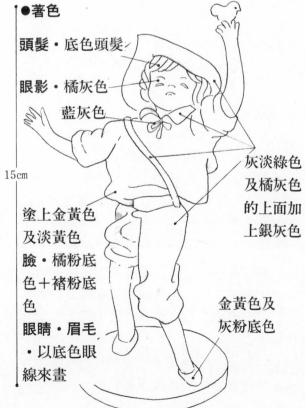

●著色

頭髮・底色頭髮

眼影・橘灰色
藍灰色

15cm

灰淡綠色及橘灰色的上面加上銀灰色

塗上金黃色及淡黃色

臉・橘粉底色＋褚粉底色

眼睛・眉毛・以底色眼線來畫

金黃色及灰粉底色

<問題５>做臉部表情的時候，該注意哪些部分？

<回答５>看過各位所做的臉，通常臉部皆無表現出凹凸的表情平板單調而缺乏變化。若無法刻畫出眼睛的凹陷及下顎的線條，則無法表現出立體的線條。巧妙地利用剪刀，將多餘的肉剪下。做臉部最常看到的就是通常只看到由正面所呈現出來臉部的形狀。由外眼角至下顎，做出清楚的線條，不要做圓圓的臉，要做出有線條的臉。做身體的時條亦相同，要仔細觀看後面及兩邊再製作。

<問題６>當脚黏在瓶子上的時候，一旦乾燥就會馬上脫落，該怎麼辦呢？

<回答６>如果加水黏上去，馬上便會脫落，由於脚在裙子裏，只有前端才看得見，因此黏在瓶子的一端盡量黏在身體上，使其完全固定。
如果仍然脫落時，便採用木工用膠帶。

<問題７>看到完成的作品，有些地方會有裂痕，該如何修改？

<回答７>著色前將柔軟的黏土有裂痕的地方弄勻，乾燥後再用細砂紙磨。著色後同樣的彌補黏土，與周圍塗上相同的顏色，但可能較著色前不好弄。
造形完畢的階段，將整體作品仔細看，凹陷的地方或欠缺的地方先加以修正。表面上若起毛，可以磨紙磨平。由於有時候臉會呈現出削瘦的形狀及圓扁的形狀，加上黏土，以雕刻刀削，做著色前的修改。

<問題８>如果重覆塗好幾次顏色，黏土便會溶化。若再加上顏色，便會使顏色變混濁，該怎麼辦才好？

<回答８>將作品靜置，使其充分乾燥。接著再用深褐色塗上全體。接著再塗上藍、深綠色等。以灰色等來塗亦可。

重覆塗的要領是將畫具完全包含於筆中，必須乾淨俐落地一筆塗。如果反覆擦著塗，黏土表面便易於融化。若不習慣時，可以等待下面塗的顏色變乾，然後再塗上另外的顏色。顏色脫落的時候，要等塗的顏色乾了之後，再塗接下來的顏色。同時，造形完畢的作品要完全乾燥之後再著色也是相當重要的。

<問題９>著上的顏色往往無法呈現出來，該怎麼辦？

<回答９>尚未習慣之前，對於紙黏土人偶的衣服等，往往容易選擇藍色、粉紅色等亮麗的顏色。完成的時候對於其華麗的顏色會很喜歡，但馬上便會覺得厭煩。經常會出現自己不喜歡的顏色或是顏色無法取得平衡的情形。這時候將深茶色淡淡地溶解，再塗於全體作品上面。即使再差的顏色組合，也會呈現出穩重的感覺。另一個方法就是在筆中包含充分的水分，將整體塗的顏色輕輕洗落，以水洗讓顏色留下薄薄的一層。讓作品乾燥再塗上亮漆，在皺褶的凹處會留下深的顏色，會呈現出高雅的感覺，感覺上像陶器的人偶。但，這個方法不適合大的人偶。

另外，更好的著色方法，也就是考慮顏色的平衡。選擇１～２個衣服所使用的顏色做為頭髮及帽子的底色，便較容易取得平衡感。將調色板上剩下的顏色好好地使用。

後記

　我所創作的紙黏土娃娃，幾乎都是思春期的女性。這個時期對於我們女性有相當深遠的意義，也就是由少女轉變爲女性變遷期的第一步時期，其中所散發出美的感覺。女性的一生在如此的變遷期中，往往會結出美麗的果實，其內外輝映的時代，特別在紙黏土娃娃的世界中反映出來。由可愛的少女時代開始，成爲大女孩，再成爲俗稱的女人。接著結婚後，嫁爲人婦，度過一段漫長的時期成爲婆婆。在這個過程中，漢字所表現的都有一個女字，以這個女字渡過不可思議的一生。女性在這個自我成長的過程中，充滿著男性社會所未有的神秘性及變化。其中每一段留在心中的浪漫，不是男性所能比擬的。換而言之，男性的一生就像一塊板子，而女性在各個環境中則具有其相當的柔軟性。爲什麼要做娃娃？經常我可以聽到男性問我這樣的問題，我的回答是"想做"，我想這是我所希望讀者瞭解的。就女性而言，從"無"創造出"有"的手工是神所創造出不可思議的能力。這裏所介紹的數個紙黏土娃娃，是我在女性的一生當中，只像小孩剛出生的作品。在１億數千萬的人口之中，並非每個人都長得一模一樣，因此紙黏土也並非都是同一個樣子。如果我聽到別人問我如何知道製作人偶的時候，我會告訴對方，應該將她的內心暢開。因爲，只要是女人，不管什麼樣的人做紙黏土娃娃時，不用接受特別的指導亦可。這裏所介紹的，由於是我個人觀感所做出的人偶，我無法做出兩個完全相同的東西，相信讀者亦無法做出完全相同的東西才對。但，人們要製作東西的情形時，目標概念是不可欠缺的，因此在這裏我歸結成一本書。由於紙黏土娃娃是你自己本身的東西，希望接下來會有持續不段的紙黏土娃娃造形出現。

北星信譽推薦・必備教學好書

日本美術學員的最佳教材

INTRODUCTION TO PENCIL TECHNIQUES

鉛筆畫技法

定價／350元

INTRODUCTION TO PASTEL DRAWING

粉彩筆畫技法

定價／450元

INTRODUCTION TO DRAWING WITH PEN & COLOR INK

沾水筆・彩色墨水技法

定價／450元

INTRODUCTION TO BOTANICAL ART TECHNIQUES

野外寫生技法

定價／400元

INTRODUCTION TO EXPRESSING TEX

油畫質感表

定價／45

循序漸進的藝術學園；美術繪畫叢書

實用繪畫範本

定價／450元

粉彩畫技法

定價／450元

油畫基礎畫法

定價／450元

水彩技法圖解

定價／450元

最佳工具書

描繪技法

・本書內容有標準大綱編字、基礎素
描構成、作品參考等三大類；並可
銜接平面設計課程，是從事美術、
設計類科學生最佳的工具書。
編著／葉田園　　定價／350元

精緻手繪POP叢書目錄

新形象出版圖書目錄

一、美術設計

代碼	書名	編著者	定價
1-01	新插畫百科(上)	新形象	400
1-02	新插畫百科(下)	新形象	400
1-03	平面海報設計專集	新形象	400
1-05	藝術・設計的平面構成	新形象	380
1-06	世界名家插畫專集	新形象	600
1-07	包裝結構設計		400
1-08	現代商品包裝設計	鄧成連	400
1-09	世界名家兒童插畫專集	新形象	650
1-10	商業美術設計(平面應用篇)	陳孝銘	450
1-11	廣告視覺媒體設計	謝蘭芬	400
1-15	應用美術・設計	新形象	400
1-16	插畫藝術設計	新形象	400
1-18	基礎造形	陳寬祐	400
1-19	產品與工業設計(1)	吳志誠	600
1-20	產品與工業設計(2)	吳志誠	600
1-21	商業電腦繪圖設計	吳志誠	500
1-22	商標造形創作	新形象	350
1-23	插圖彙編(事物篇)	新形象	380
1-24	插圖彙編(交通工具篇)	新形象	380
1-25	插圖彙編(人物篇)	新形象	380

二、POP廣告設計

代碼	書名	編著者	定價
2-01	精緻手繪POP廣告1	簡仁吉等	400
2-02	精緻手繪POP2	簡仁吉	400
2-03	精緻手繪POP字體3	簡仁吉	400
2-04	精緻手繪POP海報4	簡仁吉	400
2-05	精緻手繪POP展示5	簡仁吉	400
2-06	精緻手繪POP應用6	簡仁吉	400
2-07	精緻手繪POP變體字7	簡志哲等	400
2-08	精緻創意POP字體8	張麗琦等	400
2-09	精緻創意POP插圖9	吳銘書等	400
2-10	精緻手繪POP畫典10	葉辰智等	400
2-11	精緻手繪POP個性字11	張麗琦等	400
2-12	精緻手繪POP校園篇12	林東海等	400
2-16	手繪POP的理論與實務	劉中興等	400

三、圖學、美術史

代碼	書名	編著者	定價
4-01	綜合圖學	王鍊登	250
4-02	製圖與議圖	李寬和	280
4-03	簡新透視圖學	廖有燦	300
4-04	基本透視實務技法	山城義彥	300
4-05	世界名家透視圖全集	新形象	600
4-06	西洋美術史(彩色版)	新形象	300
4-07	名家的藝術思想	新形象	400

四、色彩配色

代碼	書名	編著者	定價
5-01	色彩計劃	賴一輝	350
5-02	色彩與配色(附原版色票)	新形象	750
5-03	色彩與配色(彩色普級版)	新形象	300

五、室內設計

代碼	書名	編著者
3-01	室內設計用語彙編	周重彥
3-02	商店設計	郭敏俊
3-03	名家室內設計作品專集	新形象
3-04	室內設計製圖實務與圖例(精)	彭維冠
3-05	室內設計製圖	宋玉真
3-06	室內設計基本製圖	陳德貴
3-07	美國最新室內透視圖表現法1	羅啓敏
3-13	精緻室內設計	新形象
3-14	室內設計製圖實務(平)	彭維冠
3-15	商店透視-麥克筆技法	小掠勇記
3-16	室內外空間透視表現法	許正孝
3-17	現代室內設計全集	新形象
3-18	室內設計配色手冊	新形象
3-19	商店與餐廳室內透視	新形象
3-20	櫥窗設計與空間處理	新形象
8-21	休閒俱樂部・酒吧與舞台設計	新形象
3-22	室內空間設計	新形象
3-23	櫥窗設計與空間處理(平)	新形象
3-24	博物館&休閒公園展示設計	新形象
3-25	個性化室內設計精華	新形象
3-26	室內設計&空間運用	新形象
3-27	萬國博覽會&展示會	新形象
3-28	中西傢俱的淵源和探討	謝蘭芬

六、SP行銷・企業識別設計

代碼	書名	編著者
6-01	企業識別設計	東海・麗琦
6-02	商業名片設計(一)	林東海等
6-03	商業名片設計(二)	張麗琦等
6-04	名家創意系列①識別設計	新形象

七、造園景觀

代碼	書名	編著者
7-01	造園景觀設計	新形象
7-02	現代都市街道景觀設計	新形象
7-03	都市水景設計之要素與概念	新形象
7-04	都市造景設計原理及整體概念	新形象
7-05	最新歐洲建築設計	石金城

八、廣告設計、企劃

代碼	書名	編著者
9-02	CI與展示	吳江山
9-04	商標與CI	新形象
9-05	CI視覺設計(信封名片設計)	李天來
9-06	CI視覺設計(DM廣告型錄)(1)	李天來
9-07	CI視覺設計(包裝點線面)(1)	李天來
9-08	CI視覺設計(DM廣告型錄)(2)	李天來
9-09	CI視覺設計(企業名片吊卡廣告)	李天來
9-10	CI視覺設計(月曆PR設計)	李天來
9-11	美工設計完稿技法	新形象
9-12	商業廣告印刷設計	陳穎彬
9-13	包裝設計點線面	新形象
9-14	平面廣告設計與編排	新形象
9-15	CI戰略實務	陳木村
9-16	被遺忘的心形象	陳木村
9-17	CI經營實務	陳木村
9-18	綜藝形象100序	陳木村

繪畫技法

書名	編著者	定價
基礎石膏素描	陳嘉仁	380
石膏素描技法專集	新形象	450
繪畫思想與造型理論	朴先圭	350
魏斯水彩畫專集	新形象	650
水彩靜物圖解	林振洋	380
油彩畫技法1	新形象	450
人物靜物的畫法2	新形象	450
風景表現技法3	新形象	450
石膏素描表現技法4	新形象	450
水彩・粉彩表現技法5	新形象	450
描繪技法6	葉田園	350
粉彩表現技法7	新形象	400
繪畫表現技法8	新形象	500
色鉛筆描繪技法9	新形象	400
油畫配色精要10	新形象	400
鉛筆技法11	新形象	350
基礎油畫12	新形象	450
世界名家水彩(1)	新形象	650
世界水彩作品專集(2)	新形象	650
名家水彩作品專集(3)	新形象	650
世界名家水彩作品專集(4)	新形象	650
世界名家水彩作品專集(5)	新形象	650
壓克力畫技法	楊恩生	400
不透明水彩技法	楊恩生	400
新素描技法解說	新形象	350
畫鳥・話鳥	新形象	450
噴畫技法	新形象	550
藝用解剖學	新形象	350
彩色墨水畫技法	劉興治	400
中國畫技法	陳永浩	450
千嬌百態	新形象	450
世界名家油畫專集	新形象	650
插畫技法	劉芷芸等	450
實用繪畫範本	新形象	400
粉彩技法	新形象	400
油畫基礎畫	新形象	400

建築、房地產

書名	編著者	定價
美國房地產買賣投資	解時村	220
建築設計的表現	新形象	500
寫實建築表現技法	濱脇普作	400

、工藝

書名	編著者	定價
工藝概論	王銘顯	240
籐編工藝	龐玉華	240
皮雕技法的基礎與應用	蘇雅汾	450
皮雕藝術技法	新形象	400
工藝鑑賞	鐘義明	480
小石頭的動物世界	新形象	350
陶藝娃娃	新形象	280
木彫技法	新形象	300

十二、幼教叢書

代碼	書名	編著者	定價
12-02	最新兒童繪畫指導	陳穎彬	400
12-03	童話圖案集	新形象	350
12-04	教室環境設計	新形象	350
12-05	教具製作與應用	新形象	350

十三、攝影

代碼	書名	編著者	定價
13-01	世界名家攝影專集(1)	新形象	650
13-02	繪之影	曾崇詠	420
13-03	世界自然花卉	新形象	400

十四、字體設計

代碼	書名	編著者	定價
14-01	阿拉伯數字設計專集	新形象	200
14-02	中國文字造形設計	新形象	250
14-03	英文字體造形設計	陳穎彬	350

十五、服裝設計

代碼	書名	編著者	定價
15-01	蕭本龍服裝畫(1)	蕭本龍	400
15-02	蕭本龍服裝畫(2)	蕭本龍	500
15-03	蕭本龍服裝畫(3)	蕭本龍	500
15-04	世界傑出服裝畫家作品展	蕭本龍	400
15-05	名家服裝畫專集1	新形象	650
15-06	名家服裝畫專集2	新形象	650
15-07	基礎服裝畫	蔣愛華	350

十六、中國美術

代碼	書名	編著者	定價
16-01	中國名畫珍藏本		1000
16-02	沒落的行業—木刻專輯	楊國斌	400
16-03	大陸美術學院素描選	凡谷	350
16-04	大陸版畫新作選	新形象	350
16-05	陳永浩彩墨畫集	陳永浩	650

十七、其他

代碼	書名	定價
X0001	印刷設計圖案(人物篇)	380
X0002	印刷設計圖案(動物篇)	380
X0003	圖案設計(花木篇)	350
X0004	佐滕邦雄(動物描繪設計)	450
X0005	精細插畫設計	550
X0006	透明水彩表現技法	450
X0007	建築空間與景觀透視表現	500
X0008	最新噴畫技法	500
X0009	精緻手繪POP插圖(1)	300
X0010	精緻手繪POP插圖(2)	250
X0011	精細動物插畫設計	450
X0012	海報編輯設計	450
X0013	創意海報設計	450
X0014	實用海報設計	450
X0015	裝飾花邊圖案集成	380
X0016	實用聖誕圖案集成	380

紙 黏 土 娃 娃(1)

定價:280元

出 版 者：北星圖書事業股份有限公司

負 責 人：陳偉祥

地　　址：永和市中正路458號B1

電　　話：02-29229000 (代表號)

傳　　真：02-29229041

發 行 部：北星圖書事業股份有限公司

地　　址：永和市中正路462號5樓

電　　話：02-29229000 (代表號)

傳　　真：02-29229041

郵　　撥：05445007 北星圖書帳戶

印 刷 所：皇甫彩藝印刷股份有限公司

行政院新聞局出版事業登記證/局版壹業字第6067號

西元2000年5月　第一版一刷

國家圖書館出版品預行編目資料

紙黏土娃娃. -- 第一版. -- [臺北縣]永和市
　北星圖書, 2000-　[民89-　]
　　冊；　公分

　ISBN 957-97807-7-3(第1冊：平裝). --

1. 泥工藝術

999.6　　　　　　　　　　　　　89006